마음,
사진을
찍다

마음, 사진을 찍다

마음의 눈을 뜨게 만드는
사진 찍기

크리스틴 발터스 페인트너 지음

신혜정 옮김

북노마드

마음의 눈으로 아름다움을 본다는 것은
다른 눈보다 많은 것을 본다는 것을 의미한다.

마음, 사진을 찍다

초판 1쇄 인쇄 | 2014년 3월 14일
초판 1쇄 발행 | 2014년 3월 20일

지은이 | 크리스틴 발터스 페인트너
옮긴이 | 신혜정

펴낸이, 편집인 | 윤동희

편집 | 김민채 임국화
기획위원 | 홍성범
디자인 | 윤지예
종이 | (커버) MG 크라프트 백색 120g
　　　(표지) 백색 모조 260g
　　　(본문) 그린라이트 80g
마케팅 | 방미연 김은지
온라인 마케팅 | 김희숙 김상만 한수진 이천희
제작 | 강신은 김동욱 임현식
제작처 | 영신사

펴낸곳 | (주)북노마드
출판등록 | 2011년 12월 28일 제406-2011-000152호

주소 | 413-120 경기도 파주시 회동길 216
문의 | 031.955.8869(마케팅)
　　　031.955.2646(편집)
　　　031.955.8855(팩스)
전자우편 | booknomadbooks@gmail.com
트위터 | @booknomadbooks
페이스북 | www.facebook.com/booknomad

ISBN | 978-89-97835-48-5 03600

일찍이 나에게
사진의 재능을 일깨워주신
조부모님 페이스와 프레드 피츠에게

머리말

너희 마음의 눈을 밝히기를.

— 에베소서 1:18

천지창조, 더욱이 성육신이 있으니, 볼 줄 아는 사람들에게 이 세상
에 신성하지 않은 것은 없다.

— 피에르 테야르 드 샤르댕 Pierre Teilhard de Chardin

사진과 함께하는 여정은 내가 아주 어린 소녀일 적에 시작되
었다. 외조부모님이 메사추세츠, 버몬트, 뉴햄프셔에서 '피츠
포토&하비 숍'이라는 사진 관련 매장을 운영했고, 내 기억에
의하면 아주 오래전부터 나만의 카메라를 가지고 있었다.

나에게 사진은 늘 더 깊이 보기 위한 방법이자 통로였다.
하지만 사진이 기도와 사색의 체험이자 신성한 존재와의 만남

이라는 것을 인식한 건 이십대 후반 수도원에서 영성을 체험한 후부터였다. 성 플래시드 수도원St. Placid Priory에서 베네딕트회 조수사로 수도생활을 하면서 일상생활에서 무엇을 놓치고 살았는지를 깨달았고, 좀더 느긋하고 깊이 사진을 응시하게 되었다. 나에게 카메라는 영원한 순간과의 만남을 주선해주는 '통로'이다. 카메라는 보는 것을 돕고 북돋우며 더 깊은 시각을 위한 훌륭한 도구가 되어주었다.

많은 사람들이 그렇듯, 나 역시 홈페이지에 단상과 창조적 표현을 담은 글과 사진을 함께 올리고 있다. 나만의 사색의 공간에 다른 사람들을 초대해 특별한 순간을 나눈다는 것은 멋진 일이다. 부디 많은 이들이 바쁜 일상 가운데 잠시 멈춰 서서 사진에 깃든 거룩함을 함께 보길 바란다. 아울러 사진이 안겨주는 특별한 경험을 나누기 위해 책 한 권을 내놓는다.

『마음, 사진을 찍다』는 거룩하게 본다는 것이 무엇인지를 이야기하고, 동시에 나의 세 가지 정체성, 즉 속세의 수도사, 사진가, 작가로 살아온 경험을 한데 모은 결과물이다. 수도사

의 길과 예술가의 길이 합쳐져 내 작업의 본질적 자양분이 되었음을 고백하는 자리다. 내 영혼을 움직이는 건 오직 하나. 느리고 세심하게 사색하기 그리고 내게 생기를 불어넣는 창조적 표현에 몰두하는 것뿐이다.

이 책에 앞서 저술한 『예술가의 규율 The Artist's Rule』은 내가 사진을 가르치며 얻게된 사유와 창작을 통합하는 과정을 담고 있다. 『예술가의 규율』이 개념과 원리를 얘기했다면, 『마음, 사진을 찍다』는 한 발 더 나아가 구체적인 탐구로 확장하는 과정을 통해 우리 눈의 수정체와 카메라의 렌즈를 영혼과 결합시켜 보다 직접적으로 표현하는 방법을 설명하고자 했다.

흔히 사진은 여행이나 가족 행사 등 일상의 이벤트를 기록하는 수단으로 쓰인다. 하지만 먼 곳이나 특별한 곳으로 떠나는 여행이 아니더라도, 자신이 사는 동네나 일상적인 장소를 새롭게 발견하는 것만으로도 '사진 여행'은 가능하다. 무언가를 발견하고 관심을 어떻게 기울이냐에 따라 스마트폰 카메라로도 특별한 사진을 만들 수 있는 것처럼 말이다. 스마트폰 카메라로 사진을 찍어 페이스북과 트위터 등으로 공유하는 것은

개인의 창조적 표현을 일상으로 연결시키는 선물이라 할 수 있다.

나에게 사진은 사색과 묵상의 행위이다. 사진을 통해 이미지를 받아들이는 예술, 기도의 솔직함 그리고 감상이라는 행위를 동시에 수행하는 것이다. 사진을 찍는다는 것은 거룩하게 세상을 바라보기, 즉 '마음의 눈'으로 보는 것을 실천하는 것이다. 사진을 통해 세상을 피상적인 현실보다 더욱 깊은 수준으로 받아들일 수 있다.

우리는 성과 중심의 사회에 살고 있다. 일을 하면서 대부분 최종 목표에 도달하는 결과물을 만들어내는 것에 중점을 둔다. 예술도 마찬가지여서, 많은 사람들이 아름다운 이미지를 만들어내는 데에만 정신이 팔려 있다. 하지만 결과물에 몰두하기보다 작품을 만드는 창조적 여정에 집중할 때 신이 우리 삶에서 어디를 지나가는지 깨달을 수 있다. 자기만의 계획과 기대는 내려놓고 우리 안에 실제로 펼쳐지는 것에 주의를 기울일 때 예술과 영혼은 하나가 된다.

작품을 만들거나 기도하는 과정은 곧 무언가를 발견하는

여정이다. 보고 싶거나 기대하는 것이 아니라 시시각각 드러
나는 것에 자신을 여는 것, 그 과정에 참여할 때 우리를 둘러
싼 세상 그리고 우리 자신과의 관계는 깊어진다. 사진이란 단
순히 세상을 찍는 게 아니라 영혼의 움직임을 담는 통로이다.

신화학자이자 소설가 마이클 미드Michael Meade는 '순간
Moment'이라는 말이 '움직인다'는 뜻의 라틴어 '모멘투스
Momentus'에서 유래한다고 말한다. 영원하고 무한한 것에 닿을
때 우리는 움직인다. 순간에는 공간감이 있다. 크로노스Chronos
시간의 일상사에서 벗어나 서성대다가 카이로스Kairos 시간에
머무른다. 그리스어에서 비롯한 이 말들은 우리가 경험하는
시간의 특성을 구별한다. '크로노스 시간'은 예정된 순차적 시
간을 말한다. 직장인이 근무시간이 끝나기를 기다리며 시계를
볼 때 인지하는 시간이 그 예다. '카이로스 시간'은 완전히 성
질이 다르다. 순차적이거나 직선적이지 않다. 카이로스는 주어
진 순간, 뭔가 특별한 일이 일어나는 어떤 예기치 않은 순간의
충만함을 가리킨다. 카이로스 시간은 절대 계획할 수 없지만
관상觀想, 즉 신을 직관적으로 인식하고 사랑하는 일을 익히

고 행할 때 스스로 그 시간을 점유할 수 있다. 예술 작업에 몰두하는 것은 이 영원한 순간을 찾거나, 그 순간이 우리를 찾게 만드는 방법이다. 날마다 우리를 기다리는 많은 순간이 있다. 일테면 의식을 일깨우고 조심스럽게 쌓은 계획과 방어물을 버리고 우리 앞에 놓인 것에 마음을 열도록 초대하는 순간이다. 예술가의 과업은 이러한 영원한 순간을 거듭 들여다보는 능력을 기르는 것이다. 그 시간을 통해 우리는 모두 예술가가 될 수 있다.

나에게 예술과 종교적 믿음은 진정으로 삶의 순간을 돌보는 차원의 일이다. 세상에 깊이 귀를 기울여 공간을 품고 신성함과 만나고 영원에 닿는 일이다. 나는 잠시 시간을 초월해 시간과 접촉한다. 그 넓은 현존의 공간에서 마음은 넓어지고 상상력은 자유로워진다. 그 속에서 나는 숨을 가다듬고 경외와 감탄에 빠진다. 그 순간 삶은 더욱 의미심장해진다. 우리를 넘어서는 어딘가에서 혹은 내부 깊은 곳으로부터 올라오는 어떤 것에 감동할 때 '순간'이라는 오묘한 시간에 비로소 닿게

된다. 감동에 겨워 울거나 웃을 때(아니면 둘 다일 때) 세상의 온갖 것들이 우리에게 광활한 공간을 열어준다. 불현듯 세계의 중심에 숨겨진 다른 세계를 보게 된다. 무엇이 우리로 하여금 그 순간을 느끼게 했는지, 그 세계로 데리고 갔는지 이유나 방법은 알 수 없지만, 우리는 분명 감동받고 변화를 누리게 된다. 이 넓은 세계를 향해, 자신에 대해 커다란 연민에 이끌렸다는 것을 깨닫게 된다.

성경 마가복음 13장 33~37절에서 예수는 제자들에게 한 구절에서 세 번이나 '깨어 있으라'라고 강조한다. 수피교 시인 루미는 "새벽녘 산들바람이 비밀을 말해주리니 잠들지 말지어다"라고 말한다. 나 역시 현대인들에게 깨어날 것을 거듭 요청한다. 단순히 잠자는 시간을 줄이거나 빼앗는 게 아니라 인터넷과 텔레비전 시청 등에 시간을 허비하고, 과식, 과음, 약물 중독, 일중독 등 우리를 현실에서 돌려놓는 것들로 인해 무기력해지고 태만해진 인간의 욕구에 저항하자는 것이다. 잠은 우리를 둘러싼 세상의 진실과 눈 사이에 장막을 만든다. 사색과 영적 수행으로서의 사진은 시각을 각성하는 데 도움을 주

어 진정으로 보게 한다. 그 순간, 우리는 '깨어 있는' 상태를 구현하고 표현할 수 있다.

사진을 통해 신의 존재를 직관적으로 인식하고 사랑하는 행위에는 특별한 깊이가 있다. 카메라를 가지고 세상으로 나가보자. 느긋한 마음으로 자신에게 찾아온 아름다운 순간에 머물러보자. 경이로움과 기쁨에 눈을 뜨고, 경건하게 바라보는 것을 익히면 사물의 겉모습 아래 존재하는 또다른 세계를 보는 능력을 갖게 될 것이다. 영화 〈웨이킹 라이프Waking Life〉에서 가져온 내가 좋아하는 인용구는 영화에 관한 것이지만 사진에도 들어맞는다.

영화는 변화무쌍한 신의 얼굴에 대한 기록이다. 이 순간이 신성하지만 우리는 신성하지 않은 듯이 여긴다. 어떤 신성한 순간이 따로 있고 다른 모든 순간은 신성하지 않은 것처럼 생각한다. (하지만 그것은 신성하며) 영화는 그것을 우리에게 보여줄 수 있다. 영화가 그것을 프레임에 담을 때, 우리는 '아! 이 거룩한 순간'이라고 경탄하며 보게 된다.

나에게 사진은 늘 '경이로운' 그 무엇이다. 내 시선 안에 들어온 순간과 그 특별한 순간의 절대적 존재를 프레임에 담는 순간, 말로 형용할 수 없는 거룩함을 발견한다. 그 순간, 모든 순간이 거룩하다는 사실을 되새긴다. 어떤 형태에서 신의 임재를 느끼고 싶거나 자신의 믿음생활에 창조적 표현을 접목하고 싶은 사람에게 사진은 이상적인 수행이다. 누구나 카메라를 가질 수 있고, 다룰 수 있고, 사진을 찍을 수 있다. 고급 카메라를 갖춰야 하거나 값비싼 장비를 구비할 필요도 없다. 매일매일 사색과 성찰의 순간을 기록하기 위한 일기장, 펜과 함께 그저 디지털 카메라, 스마트폰 카메라, 그것도 아니면 일회용 카메라나 로모라도 좋다. 이 기본 도구를 가방에 늘 가지고 다니며 일상생활의 예술가로 살아보자. 누군가의 말처럼 "최고의 카메라는 당신이 가진 카메라"이다.

다시 말하지만, 이 책은 사진에 대한 기술적 설명서가 아니라 '본다는 것', 나아가 '더 깊은 시각을 기르는 것'을 다루게 될 것이다. 카메라는 단지 이것을 돕는 도구일 뿐이다. 사진을 통해 우리는 사물과 세상을 보는 것을 넘어 삶 전체를 더욱 깊

이 보게 될 것이다. 지금까지와는 다른 관점으로 보는 것을 돕기 위해 빛과 그림자, 프레이밍, 색 활용, 반사 등 사진의 언어를 끌어와 당신의 영혼의 눈에 초대장을 보낼 것이다. 사진은 침묵의 예배 행위이다. 마음의 눈으로 세상을 볼 때 비로소 믿음과 자신을 표현하는 예술적 행위에 모두 참여할 수 있다. 종교가 있는 사람이라면 살아계신 성령이 세상에 어떻게 나타나는지 밝힐 수도 있다. 당신 안에 자리한 믿음과 예술적 감성이 결합하여 창조적 행위와 믿음의 영적 행로를 동시에 발견하고 찬미하도록 이 책은 도울 것이다. 이 책에 참여하기 위해 사진가가 될 필요는 없다. 하지만 마음의 눈으로 보기 위해 카메라 렌즈에 열정과 활력을 담을 수 있게 되길 바란다. 자, 이제부터 당신의 시야를 넓히기 위한 모험을 시작해보자.

각 장의 개요

이 책은 영혼의 눈으로 바라보는 것에 대한 은유로서 사진 예술의 다양한 측면을 탐구할 것이다. 1장은 '마음의 눈'으로 보는 것의 의미를 탐구한다. 2장에서는 사진 여행을 위해 카메라를 가지고 세상에 나가 거룩한 독서Lectio Divina의 일종인 '거룩한 관찰Visio Divina' 또는 경건하게 보는 것과의 만남을 주선한다. 믿음의 행위라고 할 수 있는 이 독서는 이미지를 취하거나 만들기보다 받아들이는 데 집중하고, 성경을 대신해 우리를 둘러싼 세상을 읽을 수 있는 시선을 갖게 해줄 것이다. 3장은 영적 여행이 자신의 삶에서 빛과 어둠, 조명과 그림자에 관심을 기울이는 수행인 만큼 이런 요소들의 유희와 각각에 드러나는 신성함과 만나는 방법을 탐구한다. 4장은 요소들의 시각적 프레이밍에서 무엇을 포함하고 제외해야 하는지, 어떻게 줌 인하거나 줌 아웃할지를 결정하는 방법을 가르쳐준다. 이 장에서 당신은 중요한 것과 놓아주어야 할 것을 선택하는 시각적 분별력을 기르게 될 것이다. 5장에서는 색의 의미와 영

향, 사색과 성찰의 은유로서의 색 그리고 사진에서 색이 시각적으로 만드는 효과를 탐구한다. 6장은 거울을 반영의 장소로 생각해 사물을 다른 관점에서 바라볼 때 무엇을 발견할 수 있는지를 살펴본다. 7장은 자화상에 대해, 8장은 다양한 신의 이미지를 명료하게 펼치는 방법으로 사진을 이용하는 것을 배우게 된다.

지난 몇 년 동안 치유와 스스로를 변화시키는 예술을 주제로 한 사진과 시각예술에 관한 수많은 워크숍에 참여해왔다. 렌즈를 통해 예술은 발견의 장소가 된다. 다시 한번 말하건대 이 책은 사도 바울이 에베소서 교회에 보낸 편지에 적은 표현처럼 '마음의 눈'(에베소서 1:18)으로 보는 능력을 기르는 것을 말하려 한다. 카메라는 단지 수행을 위한 도구이다.

이 책은 어떻게 구성되어 있나?

각 장은 신앙과 사진의 관점에서 우리가 탐구하는 주제에 대한 다양한 생각을 반영해 구성했다. 사진 언어로 하는 작업은 새로운 방식으로 영혼을 두드린다. 카메라 또는 스마트폰 카메라 같은 기본 도구와 친숙해질수록 사진으로 떠나는 여행은 의미 있는 시간을 만들어줄 것이다.

각 장이 끝날 때마다 사색과 명상을 체험할 수 있는 페이지도 덧붙였다. 책을 읽다가 잠시 멈춰 제시된 내용을 마음에 그리며 나아가거나 소리 내어 읽기를 바란다. 자신의 목소리를 녹음해 틈날 때마다 듣는 것도 좋겠다. 각 장의 주제를 단순히 읽고 생각하는 데 그치지 않고 느낌이라는 감각을 통해 체험하다보면 자신이 천착하는 예술의 주제를 또다른 시각으로 바라볼 수 있을 것이다.

사진에 대한 탐구도 빼놓을 수 없다. 카메라를 가지고 나가 마음의 눈으로 보는 법을 연습함으로써 각 장의 주제와 관련된 이미지에 주목해보자. 여기에는 내가 사진을 탐구하며 찍

은 사진이 함께 소개될 것이다. 마지막으로 본문의 내용을 자료로 이용할 수 있도록 적절한 질문을 던질 것이다.

누구나 자신이 갈망하는 아름다움이 있고, 유일무이한 영혼을 향한 자기만의 아름다움이 있다. 사진을 찍는다는 것은 일정한 기교를 요구하는 것도 사실이다. 사색과 신앙이 아닌 순수 예술로서 사진이 수행해야 할 역할도 분명 존재한다. 그러나 이 책은 단순히 사진을 통해 세상을 반영하는 것만이 아니라, 자신을 둘러싼 세상에 완전히 존재하고 싶은 누군가를 위해 쓰였다. 아름다운 결과물을 만들어야 한다는 부담감에서 벗어나 기도하는 마음, 창작의 근원과 교감하는 태도로 이 책에 참여한다면 자신의 마음이 무엇을 보고 싶어하는지 느낄 수 있을 것이다.

이 책에 참여하는 방법

이 책은 과정을 중시한다. 앉은 자리에서 소비하는 것이 아니라 시간을 들여 연습하고 책과 한 몸이 된다는 뜻이다. 매주 한 장씩 읽고 그 주에 주어진 각 장의 탐구에 참여해보자. 손에 카메라가 없더라도 세상을 다르게 보는 방식을 고민해보기로 하자.

이 책을 가지고 소모임을 만들어 일주일에 한 번이나 한 달에 한 번씩 만나 생각과 이미지를 함께 나누는 것도 좋다. 그 밖에 추가 자료나 이 책의 내용을 바탕으로 한 온라인 강의가 필요하다면 내 홈페이지 AbbeyoftheArts.com를 찾으면 된다.

자, 이제 여행을 시작해보자.

1

마음의
눈으로
보기

묘사가 계시이다. 보는 것이 찬양이다.

— **쳇 레이모** Chet Raymo

진정으로 발견하는 여행은 새로운 풍경을 찾는 것이 아니라 새로운
눈을 얻는 데 있다.

— **마르셀 프루스트** Marcel Proust

당신은 내 안에 계신데 나는 밖에서 당신을 찾아다녔습니다. (중략)
내 안으로 들어가자 마치 마음의 눈이 있는 것처럼 마음의 눈 너머,
영혼 너머에 있는 것, 변하지 않는 당신의 빛이 보였습니다.

— **성 아우구스티누스** St. Augustine

영적 감각

오랜 신비주의적 해석의 전통에 따르면 미각, 촉각, 시각, 후각, 청각이라는 신체의 오감에 병행해 비슷한 방식으로 작용하는 신비한 오감이 있다고 한다. 육체적 감각이 세상을 만나고 감지하는 것을 돕듯이 영적 감각이라는 신비한 오감은 신을 만나고 감지하는 것을 돕는다. 영적 여행은 이 능력을 일깨우고 기르는 것이다. 여기에서 감각은 영적 지각 또는 경험의 능력을 나타낸다. 영적 감각 능력은 인간의 한계 때문에 계속해서 줄어들지만 믿음의 수행과 특별한 은총을 통해 함양될 수 있다. 영적 여행은 육체의 눈이 아니라 정신의 눈으로 보는 방법을 배우는 과정이다. 영적으로 본다는 것은 현재의 순간을 판단하거나 미래를 계획하지 않고 순종하는 마음으로 받아들이는 것을 의미한다. 물론 그것은 생각보다 어려운 일이다.

영적 감각은 다양한 개별 능력으로 나타난다. 실체가 없는 형태를 볼 수 있는 시각, 진공 상태에서 울리지 않는 목소리를 분별하는 청각, 세상에 생명을 주기 위해 하늘에서 내려온 만

나를 음미하는 미각(요한복음 6:33), 바울이 자신을 그리스도의 향기라고 표현하게 한 현실을 인지하는 후각(고린도후서 2:15), 마지막으로 생명의 말씀을 자기 손으로 만졌다고 진술하는 요한을 사로잡은 촉각이다(요한 1서 1:1).[1]

복음에서 시력을 잃는다는 것은 진실을 볼 수 없는 상태를 은유할 때 쓰인다. 성 아우구스티누스는 『신국론City of God』에서 이 개념과 씨름하며 비전이란 우리가 언젠가 갖게 될 '신을 보는 눈visio dei' 또는 '신을 확실히 보는 것'이라고 표현한다. 출애굽기에서 신의 영광을 보여달라고 요청해 대면하는 모세조차 신의 뒷모습만 언뜻 볼 수 있었을 뿐이다. 신의 영광을 감당하기엔 인간의 지각 능력은 그 한계가 너무도 분명하다.

그러나 은총을 입은 눈은 깊이 숨겨진 곳에 존재하는 신을 볼 수 있어서 어디서나 아름다움을 포착할 수 있다. 우리의 감각은 무뎌지고 일상에 안주하기 쉽다. 성경 전도서에 "태양 아래 새로운 것은 없다"라고 이르듯이, 흔히 삶은 표면에 나타나는 것이 전부인 듯 보인다. 서구 문화에서 그토록 중요하게 여기는 기술, 속도, 분주함은 사실 우리로 하여금 제대로 보지

못하게 하는 습관을 가져다줄 뿐이다. 하지만 세상의 모든 소란에도 불구하고 우리가 살아가는 곳에는 지루한 단조로움이 나타난다. 겉으로 드러나는 표면 아래에 어마어마한 깊이가 있음을 우리는 잊고 산다.

마음의 눈으로 아름다움을 본다는 것은 다른 눈보다 많은 것을 본다는 것을 의미한다. 일반적으로 예술, 특히 사진은 우리의 시선의 내부에서 일어나는 것보다 훨씬 많은 것을 알게 해준다. 사진이라는 매체를 통해 마음으로 보는 능력을 기르기 위해서는 카메라를 눈에 가져가 세상을 향해 렌즈를 열어야 한다. 하지만 그보다 중요한 것은 세상의 표면 아래 있는 것을 드러내기 전에 먼저 탐구해야 할 원칙과 통찰을 알아야 한다는 것이다. 그 첫번째는 아름다움이다.

아름다움에 대하여

성 아우구스티누스처럼 '아름다움'이라는 말을 신의 이름, 신성에 관한 무언가를 표현하는 이름으로 사용하는 사람들이 있었다. 아름다움은 오랫동안 신이 우리에게 모습을 드러내는 훌륭한 수단으로 여겨졌다. 아름다움을 경험하면 삶의 폭이 넓어진다. 아름다움을 영혼으로 느끼는 것은 신의 아름다움을 많은 곳에서 보는 것이다. 우리의 삶 전체를 켈트족이 '얇은 장소Thin Place'라고 부르는 것처럼 '하늘과 땅이 서로 가까워지는 곳'으로 보게 되는 것이다.

우리의 눈이 경이로운 축복을 받는 순간, 세상은 비로소 우리에게 위대한 아름다움을 드러낸다. 무엇을 보는가는 어떻게 보는가에 따라 정해지고, 어떻게 보는가는 우리 각자에게 책임을 안겨준다. 시인 존 오도너휴John O'Donohue에게 본다는 것은 단지 신체적 행위가 아니었다. 그것은 "시각의 핵심은 영혼의 상태에 따라 형성된다. 영혼이 아름다움을 알아차릴 때 우리의 삶을 신선하고 활기 넘치게 볼 수 있다"는 것이었다. 밑

음으로 세상을 바라보고 아름다움을 영혼으로 느끼는 훈련은 시각에서 '어떻게'를 책임지는 방법 중 하나다. 그리고 사진은 이 능력을 기르는 데 도움이 된다.

영화 〈아메리칸 뷰티American Beauty〉에 이런 축복받은 시각을 보여주는 장면이 등장한다. 낙서로 뒤덮인 금속 문 앞에서 하얀 비닐봉지가 바람에 실린다. 봉지가 공중에서 오르락내리락 위아래 좌우로 이리저리 춤춘다. 관객은 렌즈를 통해 느긋하고 침착하게 지켜보면서 거리의 하찮은 쓰레기 한 점이 전혀 기대하지 않은 곳에서 아름답게 변화하는 모습을 음미하게 된다. 영화에 등장하는 리키 피츠는 이 이미지를 친구에게 보여주며 이렇게 중얼거린다. "가끔은 세상에 아름다움이 너무 많아 감당할 수 없어. 가슴이 무너질 것 같아."

이처럼 짧은 순간에 무언가가 아름다움의 광채를 드러내며 우리를 둘러싼 세상을 변모시킨다. 아름다움이 드러나는 그 찰나의 순간이 우리를 깨운다. 예술의 목적은 우리를 다른 세계로 보내는 것이 아니라 시각을 새롭게 함으로써 우리를 일상의 영역으로 되돌리는 데 있다. 밖으로 나가서 '아름다운'

사진을 찍으려 노력할 필요가 없다. 그저 '다르게' 보는 데 관심을 기울이면 된다.

예수회 신학자 한스 우르스 폰 발타사르Hans Urs von Balthasar는 성경에서 '영광'이라는 말이 신의 아름다움을 가리킨다고 믿었다. 발타사르는 신의 세 가지 초월적 속성인 진실, 선함, 아름다움 가운데 우리의 타락한 본성에 가장 가려진, 그리하여 신의 영광을 구현하는 데 가장 확실한 길을 제공하는 것이 아름다움이라고 인식했다. 예술 작품이나 자연에서 볼 수 있는 광휘, 신비, 의미를 목격하는 미적 인식의 순간에 인간과 신의 만남이 시작된다는 것이다.

성경에서 아름다움은 신을 내다보는 창窓이다. 일찍이 덤불에서 모세에게 나타났던 불빛이 이제 "그 얼굴이 태양처럼 빛나며"(마태복음 17:2) 예수 자신으로부터 퍼져 나온다. 그리스도의 변형은 "그에게 없던 무언가를 보탠 것이 아니라 그의 진정한 모습을 사도들에게 현시한 것이었다. 그는 사도들이 눈먼 채로 있지 않고 볼 수 있도록 그들의 눈을 열었다." 사도

들의 지각력이 예리해진 덕분에 그리스도의 진정한 모습을 볼 수 있었다.

믿음으로 세상을 보고 아름다움을 영혼으로 느끼는 훈련으로서의 사진 여행은, 그동안 우리 눈으로 볼 수 없었던 변화된 것을 보는 것과 세상의 진정한 모습을 보는 것을 지향하는 여행이다. 카메라의 렌즈를 새롭게 보는 길로 가는 입구라고 상상하라. 프레임의 초점을 빛의 질이나 색의 반향을 볼 수 있게 하라. 영화 〈아메리칸 뷰티〉에서처럼 스스로 기꺼이 세상을 다르게 볼 때 남들에겐 쓰레기인 것이 나에겐 전혀 다른 것으로 다가올 것이다. 이 모든 게 결국 우리 안에서 절대자가 행하는 일이다. 우리는 다만 그 선물을 받기에 알맞은 조건을 만드는 것이다.

화가 조지아 오키프Georgia O'Keeffe는 "아무도 꽃을 제대로 보지 않는다. 꽃은 너무 작고 우리는 시간이 없다. 그리고 친구를 사귀는 데 시간이 드는 것처럼 보는 데에도 시간이 필요하다"라고 했다. 꽃을 '제대로 보려면' 시각적 훈련 필요하다. 이 훈련에는 시간과 연습이 필요하다. 현실을 더 깊이 들여다

본다는 것은 우리의 눈이 보는 그 이상의 것을 '본다'는 것을
의미한다.

바라보는 기술

내 눈을 열어 주의 법에서 놀라운 것을 보게 하소서.

— 시편 119:18

신은 늘 우리 앞에 존재한다. 신은 우리로 하여금 육체의 눈으로
예상할 수 있는 분명한 것을 보는 데 그치지 않고, 마음의 눈으
로 거룩하고 신성한 것을 바라보게 한다. '바라보다Behold'라는
말은 다르게 보고 주의 깊게 관찰하도록 권유해 중요한 무언
가에 대해 주의를 환기시키는 것으로, 성경에 자주 등장한다.
　여기 흑백 물결선처럼 보이는 눈에 익은 시각 이미지가 있
다. 잠시 자리에 앉아 눈의 힘을 빼고 보면 불현듯 삼차원 이

미지가 나타날 것이다. 무의미한 패턴처럼 보였던 것이 표면 아래 무언가를 실제로 드러낸다. 시각적 지각력이 바뀌면 이전에 보지 못했던 것을 보거나 다르게 볼 수 있다. 지금까지 보이지 않았지만 사실은 언제나 존재했던 세계로 비로소 들어가는 것이다.

바라보는 기술도 이와 같다. '바라보기'는 시선으로 무언가를 '잡는다'는 뜻이다. 바라보는 것은 쳐다보거나 얼핏 보는 것이 아니다. 훑어보거나 관망하는 것도 아니다. 바라보기는 느리고 넓은 성질을 지니고 있어서, 보고 있는 것 전체를 받아들일 여유가 생길 만큼 유연한 시각을 갖게 한다. 느리게 본다는 것에는 반성적이고 경건한 특성이 있다. 자기가 보게 될 것이라고 생각하는 것에 대해 기대를 내려놓고 대신 그 과정에서 모든 것이 바뀌더라도 실제로 거기에 있는 것을 받아들이게 한다. 프레데릭 프랑크Frederick Franck는 저서 『선禪과 보는 기술Zen and Art of Seeing』에서 "우리는 라벨에 따라 모든 것을 인식하며 더는 아무것도 보지 않는다. 병에 붙은 라벨은 알지만 절대 와인을 맛보지 않는다"고 적었다. 인간이 미리 짐작한다는

것이 얼마나 쓸모없는 것인지 일깨우는 말이다. 이처럼 바라보는 기술을 키우면 마음의 눈으로 세상을 보는 능력이 자란다. 카메라를 들고 평범한 순간처럼 보이는 것의 표면 바로 아래를 바라보자. 삶의 각각의 순간마다 숨겨진 신의 은혜와 가르침에 마음을 열자. 이 책은 사진의 기술적인 면을 다루는 것이 아니라는 말을 기억하자. 당신의 카메라는 도구가 아니라 입구이다.

우리는 주변을 재빨리 이해하고 상황을 훑어보고 검토하고 관찰하거나 이미 생각한 것을 확인하기 위해 시각 능력을 사용한다. 그러다보니 다르게 본다는 것에는 엄청난 시간과 인내심이 필요하다. 세상의 숨겨진 차원을 억지로 나오게 할 수는 없다. 우리 마음에 그것을 볼 수 있는 눈과 그것이 다다를 공간을 만들 뿐이다.

믿음으로 세상을 보고 아름다움을 영혼으로 느끼는 것은 '실제를 오래 다정하게 보는 것'을 의미한다. 사물의 표면 아래 희미하게 빛나는 존재인 거룩함을 보려면 시간과 그것을 느긋하게 기다릴 수 있는 여유가 필요하다. 마음의 눈은 연민

이 있는 곳에서 떠진다. 내가 보는 것이 어떻게 되었으면 하고 바라는 것이 아니라, 있는 그대로의 진실을 보는 것이다. 진실을 바라본다는 것은 때때로 고통을 수반한다. 무엇보다 마음의 눈으로 세상의 표면 아래를 보기 위해 우리는 늘 깨어 있어야 한다.

믿음으로 세상을 보고 아름다움을 영혼으로 느끼는 것은 자아의 욕망을 최대한 낮출 때 가능하다. 세상에서 신의 움직임을 진정으로 본다는 것은 인간의 감각으로 도달할 수 없는 열린 공간에서만 가능하다.

시각의 근원, 마음

머리를 떠나 마음으로 들어가야 한다. 지금 생각은 머릿속에 있고 신은 당신 밖에 있는 듯하다. 당신의 기도와 모든 영적 활동 역시 외부에 남아 있다. 당신의 생각과 계획이 머릿속에 있다면 영원히 생각을 다스리지 못한다. 겨울에 몰아치는 눈보라와 여름날 앵앵거리는 모

기처럼 그저 머리를 어지럽힐 뿐이다. 마음으로 내려가면 더이상 어려움은 없다. 지성은 텅 비고 생각은 소멸할 것이다. 생각은 늘 지성 안에서 꼬리에 꼬리를 물고, 당신은 결코 제어하지 못한다. 그러나 마음으로 들어가 거기에 머무른다면, 생각이 밀어닥칠 때마다 마음으로 내려간다면 생각이 흔적도 없이 사라질 것이다. 그곳이 당신의 피난처가 될 것이다. 게으름 피우지 마라! 내려가라! 마음에서 삶을 찾을 것이다. 거기에서 살아야 한다.

— 은둔자 성 테오판 St. Theophan the Recluse [2]

마음 가장 깊숙한 곳에서 내가 만든 인격의 경계를 초월해 살아 있는 신의 직접적 존재를 내 안에서 발견한다. 마음 깊이 들어가는 것은 신에게서 얻은, 신에게 감싸인, 신에 의해 변모된 자신을 경험한다는 뜻이다.

— 칼리스토스 웨어 Kallistos Ware [3]

성경에서 마음은 신체적 · 정서적 · 영적 안녕을 위한 일차적 기관으로 여겨진다. 종교적 전통에서 그것은 신이나 성령의 거처로 간주된다. 마음은 우리 존재의 중심일 뿐 아니라 마음

을 통해 영적 교감에 들어가는 초월적 실재의 중심이기도 하다. 그것은 신의 계시와 감각의 인식이 일어나는 기관이며 영적 감각이 작용하는 장소이다. 성 베네딕트는 '마음의 귀로 들으라'는 권유로 규율을 시작한다.

마음은 우리 각각의 개인의 통일성의 중심이다. 전심全心을 바친다는 것은 우리의 온 자아, 우리의 지성, 우리의 감정, 우리의 꿈과 직관, 우리의 가장 깊은 열망을 신 앞에 가져온다는 것을 의미한다. 마음Heart은 "동시에 육체적 실재, 즉 가슴에 있는 신체 기관이며 정신적 · 영적 상징이다. 무엇보다도 그것은 통합과 관계를 의미한다. 그 안에서 총체적 인간의 통합과 통일, 동시에 총체적 인간의 신에 대한 집중이 이루어진다."4

마음은 능동적이기만 한 것이 아니라 수동적이기도 하다. 마음은 의미를 만드는 장소이다. 우리가 어떻게 세상에 부름을 받았는지 깨닫는 곳이다. 우리 존재의 기반이며 우리 모습의 총체적 상징이다. 믿음으로 세상을 보고 아름다움을 영혼으로 느끼는 훈련으로 사진을 찍을 때 우리는 마음 한가운데

에서 예술을 창조하는 것과 같다. '마음의 눈'은 지성으로 사물에 접근할 때와는 다르게 보는 눈이다. 카메라와 마찬가지로 마음은 보고 싶은 것을 향해 렌즈를 돌려 초점을 선택할 능력이 있다.

신시아 버절Cynthia Bourgeault은 저서 『지혜롭게 아는 방법: 마음을 깨우는 오랜 전통을 되살리기The Wisdom Way of Knowing: Reclaiming an Ancient Tradition to Awaken the Heart』에서 마음이란 삶에 가장 온전히 참여하기 위해 우리에게 주어진 도구라고 적고 있다. "지성도 아닌, 통제할 수 없는 잠재의식의 폭동도 아닌, 더 깊은 일체의 장소로부터 그것들을 통합하면서 초월하는 무엇이 마음이다. 마음은 믿음 안에서 완전히 깨달음을 얻을 때 우리로 하여금 창조의 한 축을 담당하게 하는 놀라운 지각력과 다재다능함을 갖춘 기관"이라는 것이다. 그녀는 계속해서 마음은 머리의 반대가 아니며 주로 감정을 수용하는 기관도 아니라고 강조한다. "오히려 그것은 마치 다차원의 것을 다양하고 민감하게 인식할 수 있는 수단이다. 지능과 감정의 작용, 즉 생각하고 느끼는 능력과 의식과 잠재의식을 모두 포함하는

거대한 정신 영역이다."[5]

　마음은 겉으로 보기에 혼돈스럽게 보이는 것들에 존재하는 일관성과 깊은 질서를 인식할 수 있다. 마음을 통해 우리는 너머를 보고 아래를 보고 꿰뚫어볼 수 있다. 물론 카메라를 통해서도 얼마든지 이 다차원적인 마음에 접근할 수 있다. 그때 사진은 마음의 눈을 위한 통로가 된다. 하지만 아직도 많은 사람들이 겉보기에 좋은 아름다운 이미지를 담거나 만들기 위해, 분석이나 포착과 같은 방식으로 머리로 사진을 '취하려' 한다. 사진은 마음으로 '받아들이는' 것이다. 사진은 은혜와 가르침의 경험이며 거룩한 무엇과의 만남이다.

불교적 관점으로서의 사진

앞에서 읽은 것처럼 버절은 우리가 보겠노라 기대한 것뿐만 아니라 마음의 눈으로 본다는 것의 의미를 밝혀주었다. 이와

관련해 불교에도 아름다움을 마음으로 느끼는 훈련이 있다. 오늘날 '믹상Miksang'이라는 이름으로 불리는 이 훈련은 티베트어로 '좋은 눈'이라는 뜻이다. 이 불교적 수행은 티베트의 불교 명상 지도자 촉얌 트룽파 린포Chogyam Trungpa Rinpoche의 가르침에서 발전했다. 믹상의 목적은 '아름다움'이나 '추함', '가치 있는' 또는 '가치 없는' 등 세계를 구별하기 이전에 세계를 경험하는 것이다. 사물의 본성을 있는 그대로 보고 감상하며 그것을 해석하지 않고 표현하라는 것이다. 믹상을 통해 수행자들은 자기를 표현하기보다 '자기'를 놓아주는 것을 익힌다. 믹상은 '나'라는 존재를 열린 자세로 이끌어 차분하고 집중된 상태에서 이미지를 받아들이게 한다.

이와 같이 기독교건 불교건 거의 모든 종교는 믿음으로 세상을 보고 아름다움을 영혼으로 느끼는 것의 중요성을 강조하고 있다. 그 속에서 사진을 찍는다는 것은 자신의 관점을 바꾸어 삶의 표면 아래를 보고, 모든 순간에 빛나는 진실의 존재를 발견하는 것을 의미한다. 우리는 마음의 눈으로 사물의 중심에 자리한 역설을 탐구해야 한다. '아름다움'을 적극적으로 찾

기보다 지금까지 불쾌하고 지루하다고 여긴 것을 포함해 모든 것을 위한 자리를 시각과 의식에 마련해야 한다. 그 역설이야말로 궁극적으로 자신을 해방시키고 카메라를 통해 아름다움을 이해하는 새로운 방법을 발견하게 해줄 것이다. 진정한 아름다움은 어디에서나 빛나게 마련이다. 심지어 썩고 부서지는 순간에도 마음을 움직이는 것이 있음을 깨닫게 된다. 이것이 렌즈의 힘이다. 사물에서 지각되는 미적 가치와 상관없이 시야에 그것을 위한 공간을 마련할 때 우리가 미처 보지 못한 뜻밖의 아름다움으로 가득한 깊은 풍경을 발견할 수 있다.

제3의 눈

신학자 리처드 로어Richard Rohr는 저서 『적나라한 현재: 신비주의자처럼 보는 방법을 배우기The Naked Now: Learning to See as the Mystics See』에서 세 가지 시각에 관해 썼다. 첫번째 시각은 감각

으로 세상을 보는 차원의 신체적 시각이다. 두번째 시각은 세계를 공부함으로써 다른 면을 해석하는 것과 같은 지식과 함께 오는 시각이다. 이 시각은 상상, 직관, 이성을 동반한다. 세번째 시각은 '맛보기'라고 표현된 시각이다. 세상의 모든 것과 우리를 연결하는 '근원적 신비, 일관성, 공간감 앞에서 경외심을 느끼는' 경우이다.[6] 제3의 눈은 이원론적이기보다 통합적이다. 사물의 표면에서 상반되게 보이는 것들을 서로 합쳐 바라본다.

로어는 첫번째 시각에서 눈으로 보는 것이 중요하다고 말한다. 감각이 문제라는 것이다. 두번째 시각에서는 눈도 중요하지만 지식이 있다고 해서 깊이가 있다거나 의식의 전환에 대한 올바른 정보를 가졌다고 보아서는 안 된다고 강조한다. 세번째 시각은 이 두 가지를 기반으로 하지만 더 깊이 들어간다. "어떤 놀라운 '일치'에 따라 우리 마음의 공간, 정신의 공간, 신체의 인식이 동시에 저항 없이 열릴 때 생겨나는" 것으로 로어는 그것을 "존재"라 부른다. 그것은 "깊은 내면적 연결의 순간으로 경험되며 언제나 깊은 슬픔과 기쁨을 수반하는

적나라하고 무방비한 현재로 몹시 만족스럽게 끌려 들어간다. 그때 시를 쓰고 기도하거나 아니면 철저히 침묵하고 싶어진다"[7]고 그는 고백한다.

사진의 관점에서 첫번째 시각은 렌즈를 통해 보는 것이다. 두번째 시각은 이미지가 무엇을 의미하는지, 그것이 좋은지 등 이미지를 구성할 때 생기는 모든 생각과 판단을 포함한다. 세번째 시각은 두 가지 시선 너머로 우리를 데려간다. 이 순간, 우리는 사진을 통해 기도를 경험하게 된다. 믿음으로 세상을 보고 아름다움을 영혼으로 느끼는 훈련으로서의 사진을 찍는다는 것은 신체적인 시각 능력과 생각하는 지성도 중요하지만, 그보다는 제3의 눈이 가장 중요하다는 것을 의미한다. 제3의 눈으로 바라보기, 즉 마음의 눈 또는 영적 감각으로 바라보는 것이다. 마음은 세상에 내재하는 새로운 패턴을 보고 그것을 형식으로 가져올 수 있다. 영적 도구로서 카메라는 사물의 표면 아래 있는 존재와 일관성에 도달하는 데 도움을 준다.

사진과 이미지를 '포착'하는 것에 몰입하는 것이 더욱 깊이 바라보는 것에 방해가 될 때도 있다. 수전 손택Susan Sontag은

『사진에 관하여On Photography』에서 "경험을 증명하는 방법으로 사진을 찍는 것은 그것을 거부하는 방법이기도 하다. 사진이 잘 받는 곳을 찾느라 오히려 경험을 제한하고 경험을 이미지, 기념품으로 바꾸고 만다"[8]라고 했다. 사진으로 만난다는 것은 접근하는 방법에 따라 삶을 제대로 보고 참여하는 것을 대신할 수 있다. 삶을 기록하는 방법으로서의 사진과 순수 예술로서의 사진 그리고 더 넓고 깊은 시야를 열어주는 마음의 눈으로서의 사진이 서로 다른 이유이기도 하다.

무언가를 보고 인지하는 사람은 삶에 참여한다. 그냥 보는 사람은 그렇지 않다. 혹시 아직도 손에 카메라를 쥐고 '순간을 포착하고 싶은' 열망에 가득 차 있는가? 그렇다면 잠시 멈춰 그 욕망을 흘려보내라. 대신 희미하게 빛나는 존재나 이미지를 마음으로 받아들이는 연습을 해보라.

사진가로서의 토머스 머튼

현대예술의 한 형식인 사진이 신을 직관적으로 인식하는 수행 방법이 되기에 이르는 기원을 현대 수도사 토머스 머튼Thomas Merton에게서 일부 찾아낼 수 있다. 1968년 어느 날 카메라를 선물 받은 머튼은 곧 친구에게 편지를 썼다.

"가지고 작업하기에 정말 즐거운 물건이다. (중략) 카메라는 만물 가운데 가장 요긴하며 '이렇게 해봐라! 그건 그렇게 해라!' 같은 행복한 제안이 가득 나온다. 내가 보지 못하고 넘어간 것들을 떠올리게 하고 아주 간단히 새로운 세계를 창조하는 데 일조한다. 이것이 선禪카메라이다."[9]

그 전에도 머튼은 이미 수년간 사진을 찍어왔지만 이때 그의 사진은 더욱 추진력을 얻었다. 카메라 렌즈가 믿음으로 세상을 보고 아름다움을 영혼으로 느끼는 훈련에 유용한 도구임을 깨달았기 때문이다. 머튼은 카메라를 가지고 산책하며 마음을 움직이는 것들을 찍었다. 그가 보고 싶었던 것을 카메라로 가져온다기보다 거기에 있는 것을 카메라가 드러내 보이게

했다. 머튼은 사진에서 선禪 수행과의 연관성을 발견했다.

머튼은 1962년 1월 그의 수도원에서 가까운 셰이커 교도 마을을 방문하고서 처음으로 사진에 대해 진지한 탐구를 시작했다. "오래된 건물을 둘러싼 고요하고 광대한 놀라운 공간. 차갑고 순수한 빛과 거대한 나무 몇 그루. 너무 추워 손가락에 셔터를 누르는 감각이 느껴지지 않았다. 몇 가지 놀라운 피사체. 목조 가옥의 빈 면이 어떻게 그리 완벽하게 아름다울 수 있는지 짐작이 가지 않는다. 완전히 기적적인 형태를 이루었다."[10] 그는 다른 예술가나 사진가들과 우정을 키우면서 자신이 깨달은 바를 그들에게 편지로 보냈다.

머튼의 사진 가운데는 〈스카이 훅The Sky Hook〉이 유명하다. 그가 '유일하게 알려진 신의 사진'이라고 표현하는 작품이다. 사진의 구도는 음양의 공간이 균형을 이루는 가운데 이미지 상단 중앙을 가르며 내려온 철제 갈고리 끝이 하늘을 향해 구부러져 있다. 갈고리에는 아무것도 걸려 있지 않고 비었다. 포장된 개념과 선입견 너머를 보도록 권유함으로써 선문답처럼 작용해 생각을 불러일으키는 이미지이다.

명상:
바라보기 훈련

사람이나 장소를 바라보는 것은 내면의 판단이나 예상은 최대한 내려놓고 대상을 의식적으로 받아들이는 행위이다. 이렇게 마음이 열린 상태에서 이제 신의 은총과 움직임을 자유로이 경험한다.

익숙한 장소, 마음에 드는 카페나 공원처럼 사람들의 활동이 약간 있는 장소를 선택해 단 10분 동안 영혼으로 바라보는 훈련에 들어간다.

심호흡하라. 그리고 일상적으로 보고 인지하던 행위로부터 초점을 의도적으로 전환해 그 순간에 경외감을 불어넣어 바라보는 체험에 들어간다. 자신을 열어 시선이 닿는 무엇이든 누구든 그와 함께하는 가운데 신체적·정서적·영적 변화가 느껴지는지 확인하라. 그 대상에게 풍부한 연민과 애정을 보내라. 이때 자신의 마음속에서 무엇이 일어나는지 주목하라.

사진 탐구:

50개의 이미지와 하나의 이미지

편안하고 쾌적한 자리에 앉아서 눈앞에 집중할 지점을 찾아라. 의자, 꽃병, 벽이나 바닥의 한 점 등 움직이지 않는 것이라면 무엇이든 될 수 있다. 경직된 상태로 노려보지는 말고 잠시이 지점에 완전히 집중하라.

그리고 이 초점을 유지하면서 천천히 주변 시야를 인식하라. 계속 초점을 유지하는 한편으로 부드럽고 편안하게 그 지점을 둘러싼 시계視界에 공간을 마련하자. 이것이 사진을 통해 훈련하게 될 시각이다. 분산된 의식과 초점 사이에 긴장을 품고 시선을 부드럽게 유지하며 자기를 둘러싼 것들의 의미를 꿰뚫어본다기보다 받아들이는 것이다. 걸어가면서 이미지를 받아들일 때에도 이렇게 세상을 부드럽게 의식하라.

일상생활의 사물을 선택하라. 매일 관계하면서도 종종 진정으로 주의를 끄는 것이라면 무엇이든 될 수 있다. 부드러운 시선으로 15분 동안 카메라와 시간을 보내며, 선택한 사물에

호기심을 품고 이미지 50장을 찍어보자. 대상과 친밀해지고 다른 각도에서 바라보며 다른 종류의 빛이나 다른 색의 배경에 놓아보자. 이 과정에서 어떤 새로운 점을 발견할 수 있는지 알아보자. 이 경험을 억지로 하려 하지 말라. 카메라로 작업하는 동안에도 마음과의 연결을 유지하자. 그렇게 한 다음 5일 동안은 사진을 하루에 한 장만 찍는다. 하루하루를 보내면서 밖으로 빛이 새어 나오거나 관심을 사로잡는 대상에 주목하라. 사진 한 장을 찍은 다음에 그날은 카메라를 치워놓자. 다른 훌륭한 대상이 나타나면 카메라 없이 그것과 함께하며 그 특질을 음미하라. 이런 식으로 사진 찍기를 제한할 때 자신의 내면에서 느껴지는 것을 알아보자. 자유로운가, 아니면 좌절감을 주는가? 스스로 좌절했다고 여긴다면 마음으로 돌아가서 경험을 분석하려는 욕구를 놓아주자. 자신을 완전히 존재하게 한다면 가끔은 그저 한 장의 이미지로 충분하다.

생각해볼 문제

- 보는 것에서 이해하는 것으로 초점을 바꾸면 무엇이 달라지는가?

- 자신의 신체 감각 중에 어떤 것이 세상을 향해 예민하게 반응하는가?

- 시각적 이미지, 음악, 음식, 향기, 감촉 등에서 어떤 감각을 가장 음미하는가? 이것으로 당신이 세상에서 신성함을 지각하는 방식에 관해 무엇을 알 수 있는가?

2

시각을
기르는
수행과
도구

눈을 뜰 때 그것은 밤을 깨우는 새벽과 같다. 눈을 뜨면 거기에 새로운 세계가 있다. 눈은 또한 거리를 낳는다. 눈을 뜨면 세계와 타인이 우리의 바깥에 우리와 떨어져 있음을 보여준다. (중략) 사랑은 빛이다. 그 안에서 우리는 각각의 진정한 기원과 본성과 운명을 본다. 사랑하듯이 세상을 볼 수 있다면 세상은 넘치는 초대, 가능성, 깊이를 우리 앞에 떠올릴 것이다.

— 존 오도너휴

내가 비밀을 말해줄게, 아주 단순한 비밀. 오로지 마음으로만 제대로 볼 수 있어. 정말 중요한 것은 눈에 보이지 않아.

— 앙투안 드 생텍쥐페리Antoine de Saint-Exupery

사진을 '취하기'보다 '받아들이기'

믿음으로 세상을 보고 아름다움을 영혼으로 느끼는 훈련은 곧 받아들이는 훈련이다. 스스로 자기 안으로 은총이 들어올 수 있게 한다. 자신을 열어 귀기울이고 깊이 생각한다. 거룩한 관찰을 할 때 우리는 의식을 마음으로 옮기고, 분석하기보다 통합하고, 바라는 것을 거머쥐기보다 받아들여 그곳에 우리의 시각이 생겨나게 한다. 우리의 의도는 새로운 관점으로 사물을 보는 것이지만 이렇게 하려면 우리가 세상에 관계하는 일상적 방식을 포기해야 한다는 점에서 역설적이다.

대개 사진과의 관계를 표현하는 데 영어에서는 '취하다 Take'라는 말을 사용한다. 우리 문화는 시간을 취하고 무엇이 내 것인지 취하고 휴식을 취하는 것을 중요시한다. 하지만 이 책에서 하려는 것은 사진의 순간이 다다를 때 온 마음을 다해 완전히 받아들일 수 있도록 우리를 둘러싼 선물을(취하기보다) 받아들이고 충분히 임하는 것이다.

'사진 취하기Taking Photos'는 흔히 쓰는 말이고 그 인식과 과

정을 바꾸는 것은(특히 스마트폰, 로모나 일회용 카메라를 사용한다면) 어렵겠지만 이 과정을 재구성하는 것이 당신에게 어떻게 느껴지는지 그리고 그것이 당신 안에서 무엇을 일깨우는지 생각해볼 것을 조심스럽게 권한다. 또한 낱말과 표현에 따라 행위와 경험이 어떻게 달리 이루어질 수 있는가에 대해 새롭게 인식하기를 권하겠다.

여기에서는 사진을 '취하거나Taking' '쏘거나Shooting' 심지어 '만들기Making'보다 이미지라는 선물을 '받아들이는Receiving' 훈련을 할 것이다. 사진에 대한 전통적 표현은 소유적이고 공격적이다. 그러나 사진의 실제 메커니즘은 피사체에서 반사되는 빛을 카메라 렌즈를 통해 받아들이는 것이다. '좋은' 사진을 위한 조건은 만들 수 있지만, 궁극적으로 우리는 받아들이는 자세로 서 있어야만 하며, 이미지에 실제로 무엇이 나타나는지를 지켜보아야 한다.

라이너 마리아 릴케Rainer Maria Rilke의 시에 '강요하거나 억누르지 않고'라는 표현이 있다. 받아들이는 자세가 될 때 우리는 기대와 과제를 내려놓는다. 스스로 선입견 아래를 보게 된

다. 삶에서 바라는 것을 추구하거나 '강요하지' 않고 실제로 존재하는 것에 대한 만족감을 키운다. 또한 '억누르고' 삶을 그저 관찰하거나 잠들어버리지 않고 어지러운 삶에 완전히 참여해 깨어 있으며 경계하고 그 가운데 신성한 존재에 눈을 열어둔다. 이렇게 해서 사진을 찍는 행위가 가르침으로 바뀔 수 있다. 일반적으로 예술, 특히 사진이 주는 선물은 예술가가 축복받은 일상의 순간을 보는 시각을 다른 사람과 나눌 수 있다는 것이다.

　이것은 수도원에서 말하는 환대의 가치를 떠올리게 한다. 성 베네딕트는 규율 53장에서 "찾아온 모든 손님을 그리스도처럼 접대하라"라고 한다. 예기치 않은 낯선 신비한 방문객이 찾아왔을 때 그에게서 빛나는 신성한 존재를 알아차려야 한다는 것이다. 방문객에게 자기 과제를 맡기지 않고 우리 세계로 초대한다는 뜻이다. 믿음으로 세상을 보고 아름다움을 영혼으로 느끼는 훈련을 사진의 경우로 말하자면, 표면 아래를 보려 노력할 때 무엇을 기대해야 하는지도 모르는 채로, 우리가 발견하게 될지도 모르는 것을 궁금해하며 열린 상태를 유지하는

것을 의미한다. 우리 앞의 낯설게 느껴지는 광경을 응시하면서 그것을 완전히 받아들일 공간을 마련한다는 뜻이다.

내면의 목소리와 함께하기

묵상과 수업을 진행하기에 앞서 나는 항상 참가자들에게 잠시 멈춰 앞으로 몇 주간의 여정에서 규칙적으로 자신을 점검하라고 격려한다. 독자들에게는 눈을 마주보면서 이 말을 할 수 없으니 당신을 사랑스럽게 바라보며 말하는 나를 상상해주었으면 한다.

내가 가르쳐줄 수 있는 중요한 것은 자신의 가장 깊은 갈망에 귀기울이는 자리를 마련하고 그것을 더욱 신뢰하는 법을 배우라는 것이다. 스스로를 의심하게 되는 이유에는 여러 가지가 있다. 위험을 감수하는 것도 성장의 일부분이라 주장하지만, 동시에 마찬가지로 자신에게 관대할 것을 권한다. 각자 이미 시작한 여정의 연장으로서 이런 내면의 여행을 시작할

때 우리는 자신의 약점, 막 싹트기 시작한 어린 꿈, 가장 깊은 자아를 표현하는 데 따르는 위험에 스스로 노출된다.

앞서 결과물보다는 과정, 치유와 자기표현에 집중하는 표현예술 분야에 관해 이야기했다. 사진 예술은 렌즈를 통해 무언가를 발견하는 장이 될 수 있다. 그러므로 이 책에서 제시하는 명상, 사진 탐구, 생각해볼 문제에 대해 아름다운 결과물을 만들어야 한다는 걱정은 내려놓아라. 창작의 근원과의 교감, 기도로서의 체험으로 임할 수 있는지 알아보자. 자신의 열망과 독특한 영혼을 진정으로 표현하는 자기만의 아름다움이 반드시 있을 것이다. 사진에는 확실히 기교와 순수 예술로서의 역할이 있다. 그러나 이 책의 초점은 완전한 존재에 대한 응답으로서 진정한 표현을 최대한 이루어내는 것에 있다. 우리는 보는 능력을 기르는 중이다.

인간이기에 사진을 찍는 과정에서 틀림없이 내적 비판이 일어나겠지만, 거기에 호기심과 연민을 담아 주목하고 삶의 어디에서 그런 목소리가 일어나는지 마음의 눈으로 바라보라.

사진 자체와 그것을 받아들이고 응시하는 과정이 내적 인식을 담는 그릇이 되게 하라. 글쓰기에서도 마찬가지이다. 그 과정에서 당신에게 진실이라면 무엇이든 표현하고 장애물, 비판, 목소리가 어디에서 일어나는지를 자기에 대한 연민을 품은 채로 눈여겨보라. 실수하고 '나쁜 예술'을 만들거나 완벽에 가깝지 않은 듯한 무언가를 써도 괜찮다. 아름다운 산물을 창조하려는 것이 아니라 발견의 과정임을 기억하라.

거룩한 독서와 거룩한 관찰

거룩한 독서는 원래 마음을 중심으로 신성한 글에 임하는 오래된 수행 방식이다. 교회에서는 대개 기도를 통해 생각하라고 배운다. 우리가 공유하는 전통에서는 말씀과 교리를 암송하는 것이 중요한 요소인데, 이는 신의 움직임을 접하는 유일한 창구가 된다. 거룩한 독서를 통한 기도는 우리에게 직접 말해달라고 신을 초대하는 것이다. 기억, 이미지, 감정이 우리 안

에서 활동하는 신의 목소리를 체험하기 위해 중요한 배경이 되며 마음을 중심으로 기도할 때 그것을 발견한다. 우리를 통과하는 말들이 삶의 이 순간에 신이 우리에게 보내는 초대를 열어주며 어떻게든 응답하라고 부른다. 생각하는 지성은 진행되는 것들을 제어하거나 그 과정을 분석하고 판단하려 하겠지만, 독서를 하면서 기도에 몸을 맡겨야 한다.

독서 기도를 할 때 우리는 성경 말씀이 그 순간 신이 우리 마음에 이야기하는 '살아 있는 말'이라고 본다. 기도는 우리 삶에서 활동하는 친밀한 신과의 만남이다. 그러므로 기도의 일차적 행위는 신이 이미 우리 안에서 어떻게 기도하는지 귀를 기울이는 것이다.

거룩한 독서는 마음을 중심으로 신성한 글과의 친밀함을 기르도록 초대한다. 순수한 해석 추론과는 다른 방식으로 글과 함께한다. 듣고 음미하고 응답하는 것이 거룩한 독서를 통해 길러지는 특질이다. 이 수행의 목적은 우리 삶 전체에 이러한 존재의 특질을 조금씩 가져옴으로써 마침내 모든 것이 잠재적으로 신성한 글이 되며 그것을 통해 신의 말을 듣게 되는

것이다.

성 베네딕트는 규율에서 모든 수도사에게 성서와 함께 묵상하는 방법으로 거룩한 독서에 매일 상당한 시간을 보내라고 했다. 독서 기도를 할 때는 글에 대해 순전히 합리적이고 분석적으로 반응하지 말고 대신에 직관적·정서적·경험적 측면을 포함해 마음을 중심으로 체험을 의식하며 자신의 전부를 가져오라고 권한다.

독서에서 일어나는 내면의 움직임은 직선형보다는 나선형에 가깝다. 마음을 차근차근 움직이며 수행을 시작해 서서히 리듬이 뿌리를 내리고 그 진행이 자신의 일부가 되어 저절로 펼쳐질 수 있게 한다. 거룩한 독서의 네 가지 주요 활동은 다음과 같다.

읽기Lectio

이 순간 우리를 부르는 말씀과 구절을 읽고 귀기울인다.

반추하기Meditatio

말씀을 음미하고 그것을 당신 안에서 펼친다.

응답하기Oratio

신의 초대에 귀기울인다.

휴식하기Contemplatio

고요한 가운데 쉰다.

다른 명상 수행과 마찬가지로 거룩한 독서를 하는 시간은 내면의 움직임과 목소리에 대한 인식을 담는 그릇이 될 수 있다. 이때 우리 안에서 일상생활의 소우주가 펼쳐진다. 독서 기도를 하면서 인식되는 모든 혼란스러움을 부드럽게 풀어주어라. 이런 상태에서 자기 판단을 내려놓고 수행으로 돌아가자.

믿음으로 세상을 보고 아름다움을 영혼으로 느끼는 훈련으로서의 사진에 집중하면서, 이 책의 목적을 이루기 위해 거룩한 독서의 네 가지 주요 활동을 약간 조정해 '거룩한 관찰' 또는 '신성하게 보는 것'을 통해 이루어지는 시각적인 기도에 적용한다. 마음의 눈으로 본다는 것은 우리가 이미 지닌 온전함을 통해 본다는 뜻이다. 진실한 무엇을 세상으로부터 받아들이기 위해 응시한다. 이 장의 명상 부분에서는 이러한 기도 수

행으로 초대하며 그 방법을 설명한다.

마음의 눈으로 직관하는 산책

이런 일은 도무지 본 적이 없다.

— 마가복음 2:1-12

이 책에서 다루는 기본 연습 또는 훈련의 하나는 카메라를 손에 들고 세상으로 나가도록 노력하고 느긋한 집중과 수용의 자세를 기르는 것이다.

사물을 온전히 받아들일 자리를 마련하기 위해 나는 매일 아침 마음의 눈으로 직관하는 산책을 하러 나간다. 이제는 일상적인 영적 수행이 되었다. 이 산책에는 수년간 내가 기도하면서 개발한 다양한 요소들이 들어 있다. 하지만 주된 목적은 내 안에서 세상에 대해 직관적으로 인식하는 존재를 키우

고 신이 나에게 하는 말에 귀기울이는 것이다. 만들거나 취하는 것이 아니라 받아들이는 것이다. 그것은 내 영혼과 대자연을 찬미하는 방법이기도 하다. 산책할 때마다 자연이 내 마음에 보내는 초대에 귀를 기울인다. 이때 나와 함께하는 카메라는 내 존재 안에서 성장하는 도구이다. 그것은 사물을 제대로 볼 만큼 적당히 느긋해지는 방법을 배우는 데 도움이 된다.

이 산책을 할 때 반드시 천천히 걸을 필요는 없지만 속도에 신중함이 깃들어야 한다. 긴 산책을 하러 나갈 시간을 만들어 산책에 들어갈 때 어딘가 '도달할' 목적지가 없어도 스스로 괜찮은지 확인해야 한다. 걸음을 내디딜 때마다 다음에는 어디로 향할지 자신의 직관에 가만히 귀를 기울여보자. 주위에 무엇이 있는지 볼 만큼 충분히 여유를 가지고 꽃의 풍부한 색깔, 나무껍데기의 질감, 맨홀 뚜껑이나 홈통의 문양까지 사물의 세세한 부분에 주목하라. 아름다운 무엇을 찾는 것이 아니다. 삶에 있는 그대로 현존하면서 세상이 당신의 마음에 보내는 부름에 응답하려는 것이다. 이 과정에서 아름다움을 발견할 수 있을 것이다. 세상을 새로운 눈으로 보기 시작할 것이다.

사진 여행은 본질적으로 짧은 순례이다. 사람들은 변화를
마주하려면 먼 곳으로 여행을 떠나야 한다고 생각하곤 한다.
수도사의 지혜에서는 신성함이란 바로 지금, 여기에 있는 것
이다. 그것이 눈앞에 있어도 볼 수 없다면 세계를 일주한다 해
도 달라질 것이 없다.

명상:
거룩한 관찰의 기술을 배우기

마음의 눈으로 직관하는 산책과 사진 탐구를 체험했다면, 이
번엔 어느 날 하나 또는 여러 개의 이미지와 함께 거룩한 관
찰의 과정에 들어갈 것을 권한다. 당신이 찍은 사진 하나를 놓
고 기도한다. 당신에게 밝게 빛나 보이거나 활기찬 반응을 일
으키는 사진을 하나 선택하라. 이유를 몰라도 된다. 직관적 감
각을 믿고 어떤 이미지와 함께 더 많은 시간을 보내야 할지 눈
여겨보라. 출력하거나 컴퓨터 모니터에 띄워놓고 보면 그것이
당신의 기도 시간에 신성한 글의 역할을 한다.

거룩한 관찰은 신성하게 보는 것을 뜻하며 기본적으로 독
서의 리듬을 기도에 응용해 '응시하는' 것이다. 응시하는 것은
무언가를 마음의 눈으로 지켜보는 것이다. 날카롭게 또는 꿰
뚫어보듯 응시하는 것이 아니라 부드럽게 수용적으로 이미지
와 함께하는 방법이다.

눈을 감고 잠시 내면으로 이동하라. 자기 몸을 의식하면서
바로 지금 당신에게 필요한 방식으로 바꾸자. 숨을 들이마시

고 내쉬는 리듬을 타면서 천천히 호흡을 의식하라. 숨을 들이마실 때 당신에게 생명을 불어넣는 성령의 이미지를 상기하라. 몸의 긴장을 풀고 이 순간으로 숨을 내쉬어라. 날숨이 당신을 더 깊이 내주어 존재의 체험으로 데려가게 하라. 잠시 이렇게 생명을 유지하는 리듬과 함께 존재하는 시간을 보내라.

생각과 분석의 중심인 머리에서 수용, 직관, 경험의 장소인 마음의 중심으로 의식을 부드럽게 호흡을 옮겨가라. 손을 가슴에 대고 신체의 연결을 느껴보라. 잠시 시간을 내어 바로 지금 느끼는 것에 주목하며 어떤 것도 바꾸려 하지 말고 그것을 위한 자리를 마련하라. 무엇이든 지금 당신이 진리라고 느끼는 것 안에 그저 존재하라. 신은 우리 마음의 신성한 중심에 거한다는 신비주의자들의 말을 떠올리며 무엇이든 지금 당신이 체험하는 것에 신성한 연민을 품는다.

마음의 중심에서 천천히 눈을 뜨고, 당신이 찍은 사진에 마음의 눈으로 부드러운 시선을 던지자. 잠시 시간을 내어 눈으로 이미지 전체를 둘러보며 모든 형태, 색, 윤곽, 세부, 상징을 탐구하라. 스스로를 이미지의 세부에 단지 존재하게 하라.

사진에 당신의 눈이 쉴 수 있도록 초대하는 곳이 있는지 천

천히 알아보라. 단, 생각이 너무 많아서는 안 된다. 당신의 에너지를 끌어내거나 저지하는 것이 있다면 그 공명과 불협화음의 체험 모두를 주목하라.

이미지가 당신에게 호소하는 곳은 어디인가? 상징, 색 또는 표현인가? 온화하게 잠시 그곳에 그저 존재하라. 사진상의 그곳이 당신의 상상 속에 펼쳐지게 하라. 다시 눈을 감고 기억, 이미지, 감정이 내면에서 불러일으키는 것에 주목하고 싶어질 수 있다. 그러면 자기 안에 그것들이 떠오를 공간을 허용하고 당신의 경험에 주목하며 일어나는 상황 속에 다만 존재하라. 평가하려 하지 말고 여기에서 잠시 쉬자.

당신에게 들어오는 기억, 감정, 이미지로부터 어떤 초대가 일어나기 시작하는지 서서히 주목하라. 지금 당신 삶의 구체적 상황에서 신이 당신에게 어떤 의식, 어떤 행위를 요청하는가? 지금 이 순간, 나는 어떤 초대를 하는가? 어떻게 응답하라는 요청을 받는가?

또 잠시 시간을 내어 이 초대가 어떻게 표현되기를 바라든 거기에 존재하라.

다시 한번 들이쉬고 내쉬어보아라. 가르침을 받은 모든 것

에 감사하며 호흡하라. 숨을 내쉬며 내면에서 움직이는 이미지를 놓아주고 다만 고요한 체험을 즐기며 신의 움직임 안에서 감사하는 마음으로 잠시 휴식하라.

기도의 마지막 순간에 천천히 숨 쉬며 서서히 의식을 자기가 있는 공간으로 되돌리자. 눈을 뜰 때 사진으로 시선을 돌려 또다른 순간을 받아들이고, 그 순간을 전체로 받아들여라. 지금 깨닫게 된 다른 무엇이 있는지 확인하고 명상을 끝내라. 바로 짬을 내어 어떤 성찰이든 일기에 쓰고 천천히 일상으로 돌아갈 것을 권한다.

이런 식으로 기도하고 시각적 요소를 기도의 '텍스트'로 삼는 데 익숙해지면 그 이미지를 반추할 때만이 아니라 산책하러 나가 주변 세상을 촬영할 때에도 이 거룩한 관찰의 영혼을 함께 가져가게 된다. 이미지를 받아들일 때 신이 그 과정을 함께 행한다는 것을 믿자. 반짝이는 순간에 주목하고 그것이 마음에 일으키는 어떤 감정이나 기억이든 함께할 공간을 마련하자. 시간이 흐르면서 이런 방식으로 세상을 더욱 깊고 느리게 볼 때 당신에게 주어지는 초대를 발견하게 될 것이다.

사진 탐구:
이미지 받아들이기

사진 여행 겸 마음의 눈으로 직관하는 산책을 하러 나가자. 카메라를 지니고 발견의 여행인 순례를 떠난다고 상상하라. 당신이 발견하는 상징과 이미지가 더 깊이 자신을 탐구하기 위한 촉매가 될 수 있다. 잠시 자신에게 집중하며 산책을 시작해 당신 안에 거하는 신성한 존재를 인식하라. 의식을 마음의 중심으로 이동하라. 마음의 눈으로 일상의 사물을 보는 지혜와 길잡이를 요청하라. 세상을 향해 부드러운 시선을 보내라. 산책하면서 당신의 관심을 부르는 것과 함께 머문다. 근처에 있는 익숙한 거리로 산책을 나갔더라도 천천히 걸으며 관심이 가는 것들을 다시 보라는 것이다. 카메라를 새로운 방식으로 내다보는 창문으로 삼고, 그곳으로 들어오는 이미지를 받아들여라.

생각해볼 문제

무언가에 주의를 기울이는 순간, 풀 한 포기조차 그 자체로 신비롭고 경이로우며, 형언할 수 없이 웅장한 세계가 된다.

— 헨리 밀러Henry Miller [1]

- 자신에게 저항이 느껴지는 장소에 주목하라. 밖으로 나가 당신을 발견한 선물을 카메라로 받아들일 시간을 마련했는가? 이 체험을 위한 공간을 더 만들려면 무엇을 변화시켜야 할까?

- 사진가 도로테아 랭Dorothea Lange은 "카메라는 사람들에게 카메라 없이 보는 법을 가르치는 도구이다"[2]라고 했다. 사진 여행을 하지 않을 때 당신이 세상을 보는 방식에 대해 알아차린 적이 있는가? 당신에게 주어진 선물을 받아들이려고 서둘러 카메라를 잡았지만, 그사이 당신에게 일어난 일을 완전히 놓쳐버린 순간이 있는가? 사진은 다만 우리가 세상에 존재하는 능력을 기르기 위한 도구이다.

- 마음의 눈으로 보는 여행을 시작하려고 준비할 때 당신을 완전히 자유롭지 못하게 하는 상황, 습관, 신념, 메시지, 그 밖의 장애물은

무엇인가? 더 깊이 있게 여행하려면 무엇을 버려야 할까?

- 지난 며칠 사이 무언가에 주의를 기울여 '신비롭고 경이로운 형언
 할 수 없이 웅장한 세계'를 발견하는 순간을 가졌는가?

3

빛과

그림자의 춤

신의 형상을 보려 하지 않은 곳에서 신의 형상을 알아볼 수 있다면 나는 보는 법을 배운 것이다. 실로 그렇게 간단하다. 그리고 여기에 문제가 있다. 보는 것을 행하는 사람은 내가 아니다. 내면의 나를 통해 나와 함께 내 안에서 보는 또다른 한 쌍의 눈이 있는 것과도 같다. 신은 어디에서나 신을 볼 수 있으므로 내 안의 신은 어디에서나 신을 볼 수 있다.

— 리처드 로어

신과 하나가 된 영혼은 신의 눈으로 세상을 본다. 그 영혼은 신과 마찬가지로 신 외에는 보지 못하고 무관했을 것들을 볼 수 있다.

— 도로테 죌레Dorothee Soelle

빛을 직관적으로 인식하기

빛은 사진의 매체가 된다. '사진Photography'이라는 말은 1839년에 존 허셜 경Sir John Herschel이 만들었는데 그리스어로 '빛'을 뜻하는 'Photos'와 '선에 의한 표현' 또는 '빛을 이용한 그림'을 뜻하는 'Graphe'에서 유래한다.

디지털 카메라의 전자 센서는 이전에 필름에서 이루어진 것과 매우 비슷한 방식으로 빛을 기록한다. 센서가 빛줄기를 전하電荷로 변환하면 이것이 이미지로 저장된다. 이것은 빛의 입자가 눈의 망막 막대세포와 원뿔세포에 부딪쳐 그것들이 빛에 반응하는 방식과도 비슷하다.

우리는 햇빛에 색조, 채도(다른 색과 비교한 다채로움), 포화도(선명도), 명도(명암도), 휘도(반사도)가 있다고 본다. 화창하고 맑은 초여름 아침 그리고 역시 화창하고 맑은 날 정오 또는 늦은 오후에 빛의 특질이 어떻게 다른지 생각해보라. 온종일 우중충해 늘 저녁 같은 한겨울 날도 있다. 계절에 따라 다른 빛의 색조에서 당신은 무엇을 알아차리고 인식하는가?

나는 가을 저녁의 황금색 빛과 무수한 이파리를 보석처럼 빛나게 만드는 태양의 각도를 사랑한다.

사람들은 각자 다른 순간에 엄청나게 광범위한 빛의 특질을 체험한다. 그것을 알아채든 아니든 말이다. 그리고 수많은 다양한 빛의 특질에 대한 감식안을 기르는 것이 바로 사진이 주는 선물이다.

성경에서 빛은 신의 행위 또는 신 자체에 대한 은유로 자주 사용된다. 창세기에서 신이 "빛이 있으라"라고 말하자 빛이 나타난다. 예수는 "나는 세상의 빛이니"라고 말했다. "누구든 나를 따르는 자는 어둠 속에 다니지 않고 생명의 빛을 얻으리라."(요한복음 8:12)

성경에서 어둠이 맹목이나 무지를 상징할 때는 빛과 어둠 사이의 긴장이 문제가 된다. 하지만 다른 곳에는 '어둠 속의 보물'(이사야서 45:3)이 있고 시편에서는 이렇게 선언한다. "주에게는 어둠이 캄캄하지 않고 밤이 낮처럼 빛난다. 어둠과 빛이 매한가지이다."(시편 139:12)

사진에서 이미지를 만들려면 빛과 그림자가 모두 필요하다. 그래서 사진은 이 두 선물을 자신의 삶과 마음의 눈으로

바라보기에 통합하는 방법을 생각하게 하는 매체이다.

투명과 불투명

머튼은 믿음으로 세상을 보고 아름다움을 영혼으로 느끼는 생활을 불투명에서 투명으로 가는 여정으로 보았다. 또한 어둡고 빽빽하고 눈앞이 보이지 않는 닫힌 곳으로부터 투명하게 열려 그 훨씬 너머에 대한 시각을 제공하는 곳으로 가는 여정으로 표현한다.[1]

사진 예술에서 렌즈가 티끌 없이 깨끗하게 열린 경우와 먼지로 얼룩져 또렷이 볼 수 없게 가려진 경우, 그 차이를 상상할 수 있다. 천부적으로 세상에 실재하는 투명과 상호연계성을 인지하는 우리 고유의 능력은 줄어들고 변질된다. 그것은 사실 '숨겨지게' 되었다. 머튼은 이렇게 눈에 띄지 않지만 기본적으로 실재하는 것을 일컫는 데 '숨겨진 전체'와 '숨겨진 사랑의 근원' 같은 문구를 사용했다. 이러한 실재는 우리가 그

것을 볼 수 없는 탓에 숨겨진다. 한정된 의식으로 거짓 자아를 발달시키는 문화적 가치와 왜곡은 우리에게 외피와 덮개를 씌우기 때문에 '보는 능력'은 사라진다.

어떻게 하면 그런 투명함을 인지할 수 있을까? 핵심은 우리의 지각을 바꾸는 내면 작용이다. "내면 생활의 첫 단계는 (중략) 보고 맛보고 느끼기 등에서 잘못된 방식을 버리고 올바른 방식을 습득하는 것이다. '제대로' 보는 방식에는 '현실에 대응해 평범한 것들의 가치와 아름다움을 보는 능력'도 들어간다."[2]

믿음으로 세상을 보고 아름다움을 영혼으로 느끼는 훈련이라는 생각으로 사진에 접근할 때 우리는 불투명에서 투명으로, 그림자에서 빛나는 명쾌함으로 가는 움직임에 의식적으로 참여하게 된다. 이미지에 대한 우리의 개념은 세상으로부터 '취한' 소유물이라는 이미지에서, 세상으로부터 '받은' 풍부한 선물과 초대라는 이미지로 움직인다. 무엇을 얻어낼 수 있는지 알고자 세상을 바라보는 것에서, 어떤 선물을 받게 될지 알고자 세상을 응시하는 것으로 옮겨가는 것이다. 이 모두가 마

음의 눈으로 직관하는 길의 본질적 측면이며, 이는 시각의 전환에 따라 길러진다.

믿음으로 세상을 보고 아름다움을 영혼으로 느끼는 훈련을 통해 우리는 다른 방식으로 시간에 관여하게 된다. 마음을 열어 더 깊은 시각을 받아들이면 개별적 사건의 연결로 시간을 체험하는 것이 아니라 세상과의 내적 일관성과 모든 것을 한데 품는 근원적 존재를 발견하게 된다. 이렇게 열린 마음으로 카메라를 잡을 때 째깍째깍 흘러가는 시간의 궤적을 벗어나 시간이 영원을 향해 펼쳐지는 순간과 만난다. 자신을 뛰어넘어 매 순간 우리 앞에 고동치는 신성한 영역으로 올라간다. 빛은 어디에서나 연계성을 드러낸다. 예술 작업이 주는 가장 큰 선물은 자신과 자의식을 '잊고' 훨씬 더 큰 무언가로 들어가는 경험이다. 사진은 우리를 시간 바깥의 시간으로 연결할 수 있다. 불현듯 예술과 기도에 완전히 흡수되었음을 깨닫고 전혀 다른 체험으로 이동한 듯이 느껴지는 순간이 온다.

사막의 교부 에바그리우스 폰티쿠스Evagrius Ponticus는 직관적으로 인식하는 것을 '테오리아 피지케Theoria Physike'라고 불렀는데, 이는 사물의 본질Physike에 대한 시각Theoria을 뜻한다. 이

시각을 얻으려면 영성 훈련이 필요하다고 에바그리우스는 말했다. 그는 '프라티케Pratike의 훈련'이라고 표현했는데 또렷이 보지 못하게 하는 눈가리개를 벗기는 것을 뜻한다. 그러므로 마음의 눈으로 직관하는 사진가는 사물을 있는 그대로 보고 아름다움과 고통에 연민을 품고 존재할 수 있는 사람이다. 그 연민 어린 시선을 자신에게 베풀 수 있었기 때문이다.

그림자 작업

그림자와 빛의 근원이 모두 있어야 한다.

— 루미Rumi [3]

믿음으로 세상을 보고 아름다움을 영혼으로 느끼는 묵상에 잠길 때, 우리는 자신조차 분명히 보지 못하게 하는 눈가리개를 벗어야 한다. 심리학 관점에서는 자신의 의식 안에서 불투명하거나 숨겨진 면을 '그림자'라고 한다. 그림자는 자신의 '부정

적인' 면은 물론 '긍정적인' 면에서까지도 우리가 인정하지 않는 모든 요소를 포함한다. 자신이 투사하는 것에 관심을 기울이면 이런 면이 발견된다. 살면서 우리가 싫어하든 좋아하든 강한 반응을 불러일으키는 사람들의 내면에는, 대개 우리에게도 있지만 자신의 것으로 인정하지 않는 부분이 들어 있다.

사진은 빛과 그림자 모두를 이용해 예술을 창조하는 매체이다. 그늘진 요소 없이 빛만으로는 질감이나 깊이가 전혀 없는, 노출이 과도한 이미지가 만들어진다. 빛이 없는 그림자는 어떤 형태도 알아볼 수 없는, 노출이 부족한 이미지를 남길 뿐이다. 이 장은 자기 안의 빛과 그림자를 탐구하여 받아들이는 이미지들 중에서 빛과 그림자가 행하는 놀이와 춤에 관심을 가지라고 권한다. 이 과정을 통해 우리는 서서히 자신을 있는 그대로 보기 시작하며 자신을 온전히 포용한다.

심리치료사이자 저자인 데이비드 리코David Richo는 저서 『그림자 춤Shadow Dance』에서 이렇게 썼다.

우리의 어두운 그림자는 분석되지 않은 수치심의 저장고라 할 수 있다. 긍정적인 그림자는 주인 없는 귀중품이 있는 다락방이다. (중략)

91

우리가 강한 공포, 욕망, 혐오 또는 감탄으로 반응하는 모든 사람은 우리가 의식하지 못하는 내적 삶의 쌍둥이다. 우리 안에는 타인에게서 뚜렷이 나타나는 긍정적인 성질과 부정적인 성질이 모두 있지만, 우리 자신에게는 보이지 않는다.[4]

우리를 강하게 끌어당기거나 밀어내는 것이 이렇게 자신의 숨겨진 부분에 대한 실마리를 준다. 이런 까닭에 나는 창작 과정에서 공명이든 불협화음이든 강한 느낌을 만드는 이미지에 주목하라고 권장한다. 당신의 에너지를 불러일으키는 것이라면 무엇이든 그 근원을 들여다보는 것이 중요하다. 우리가 특정한 사람들에 대해 강한 반응을 체험하는 것은 그런 측면을 다른 사람에게 투사하기 때문이다.

대체로 예술 작품은 내적 판단과 저항을 불러일으키게 마련인데, 이는 우리가 자신의 일부를 거부하거나 과거에 타인에게 거부당했기 때문이다. 미술 교사나 부모가 우리의 창작물에 대해 비판적이거나 냉담하게 반응하고 자연스러운 표현을 억눌렀던 부정적 기억이 있는 사람이 많을 것이다. 이 책에서 하는 사진 수행은 이러한 경험에 주목하고 그것을 위한 자

리를 마련하라고 권한다. 내면에서 다루기 어려운 소재가 떠오를 때 우리의 즉각적 반응은 대개 그것을 거부해 의식 밖으로 밀어내고 더나은 생각을 하려 한다. 그러나 사진 예술에서 아름답고 의미 있는 무언가를 만들려면 빛과 그림자 모두가 서로 필수적임을 되새겨야 한다. 그 둘은 똑같이 환영받아야 한다. 예술을 창작하는 동안 떠오르는 생각과 판단에 주목함으로써 주제를 인식하는 한편, 내면적 과정에도 관심을 기울여야 빛과 그림자를 모두 키울 수 있다.

이것은 예수가 사막에서 한 고행의 본질적 부분이다. 그는 개인적 · 집합적 자아의 어두운 그림자의 상징인 악마와 만난다. 그는 악마와 대화하는 사이, 자신이 맞닥뜨렸던 권력욕에 이름을 붙이고 그것을 밝은 빛으로 가져옴으로써 그것을 파괴할 수 있었다.

황금빛 그림자

칼 융Carl Jung은 거부된 창조적 잠재력을 '황금빛 그림자'라고 불렀다. 우리가 탐구하는 영역인 사진에서 또는 자신에게서 부끄럽거나 두려운 측면을 정신의 그림자(또는 사진의 어두운/혼란스러운/불안한 요소)로 이야기했지만 융은 또다른 그림자, 즉 '황금빛 그림자'가 있다고 하는데 이는 아무도 요청하지 않은 아름다움을 뜻한다. 황금빛 그림자는 우리 고유의 장점이 무엇인지 알아보고 그것이 가장 깊은 약점에 숨어 있음을 발견하는 열쇠이다. 우리가 살아가는 어두운 세상에 사랑, 치유, 기쁨을 준다고 여겨지는 자기 영혼의 일부이다. 이는 영혼의 눈으로 본다는 뜻이기도 하다. 우리 모습에서 온전히 어둠과 밝음을 똑같이 환영하는 것이다. 사진에서는 프레임 안으로 들어가는 가능성을 점점 더 많이 허용하도록 천천히 가르침으로써 자신의 전부를 은혜롭게 보는 방법을 가르칠 수 있다.

삶에서 창조적 표현이 차지하는 자리에 우선순위를 두면

자신의 황금빛 그림자를 되찾는 한 방법이 된다. 우리 안에 있는 것에 형태를 부여하는 깊은 부름을 존중할 때 치유가 찾아온다. 사진으로 이 작업에 참여하려면 규칙적 수행에 전념하고 카메라를 언제나 지니고 다니며 자신의 발견을 반추할 시간을 만들어야 한다.

우리는 전력을 다하는 삶에 따르는 책임이 두려운 나머지, 잠재된 빛을 밝히지 않는 선택을 할 때도 있다. 재능을 가지고 살아가는 것은 대개 관계에 긴장을 유발하거나 타인으로부터 선망을 끌어낸다. 사진을 통해 이미지를 받아들이듯이 좋아하는 일을 하기 위한 시간과 자원을 자신에게 허용할 때, 갈등이 생겨날 수도 있다는 것이다.

통합 작업

자신의 그림자를 직관적으로 인식하는 것은 섬세한 과정이다. 그림자는 어릴 때 너무 시끄럽다고 누군가 창피를 주었거나

표현이 과하다고 누군가 비판했거나 하는 이유로 감추어진 채로 남았을 수 있다. 창작 과정을 통해 우리는 자신에게서 거부되었던 모든 부분을 다시 불러오기 시작한다. 어떻든 어둠을 거부하지 말고 그것을 통합해 더 큰 일체의 장소에 이르도록 하라는 초대를 그림자가 보낸다. 빛이 너무 많아 바래 보이지 않고 의미 있는 이미지를 만들려면 사진 예술에서 그림자가 얼마나 필수적인지를 다시 기억하는 것이 좋다. 그림자는 수도원의 접대 원칙과도 연결된다. 성 베네딕트는 규율에서 낯선 이를 그리스도처럼 맞이하라고 했다. 이것은 내면과 외적 행위에 모두 해당한다. 낯선 이들을 마음 깊이 환영하게 될수록 세상에서 만나는 낯선 이들에 대한 연민이 커진다.

신학자 그레고리 메이어스Gregory Mayers는 사막의 영성에 관한 저서에서 그림자의 힘에 지배당할 때 깊은 자기 최면에 들어간다고 설명한다.

깊은 자기 최면은 미지의 것에 대한 불안의 불편한 경계를 무디게 하거나 가려주는 안전망이 되어 우리의 시각을 제한해 선호하는 유형

으로만 지각하게 한다. 다시 말해 보고 싶은 것, 보도록 배운 것, 보라고 들은 것, 보기를 기대한 것만 보게 된다. 우리 앞에 놓인 장면에서 선호하는 것을 뽑아내고 선호와 불화하는 것은 무엇이든 제쳐놓고 세계를 구축한다.[5]

사진을 통해 사물을 있는 그대로 보는 능력을 기르는 수행에 대한 이야기로 다시 돌아간다. 영적 차원의 시각은 우리 내면만이 아니라 우리를 둘러싼 세상에서 불편하게 느껴지는 모든 것을 환영할 수 있게 한다. 대개 자신의 바깥에 있는 무언가를 '추하다'고 판단할 때 내적으로도 거부하기 때문에 한 영역에서 이것을 수행하면 다른 영역에도 영향을 미친다. 거룩하게 관찰하고 세상을 신성한 텍스트로 보는 것, 세상을 '추한' 것과 '아름다운' 것으로 나누지 않는 것, 자신이 기대했던 바를 그저 따르는 것이 아니라 주목받고 존재할 만한 모든 것에 몰두하는 것. 이것이야말로 마음에서도 진실로 보기 시작한다는 뜻이다.

사물을 있는 그대로 보는 길은 믿음으로 세상을 보고 아름

다움을 영혼으로 느끼는 훈련을 통해 이루어진다. 그림자 작업에 관한 글을 읽으면서 어떤 저항을 느꼈다면 좋은 징조이다. 저항이 나온다면 보통 깊고 강력한 무언가를 건드렸다는 뜻이다.

사람들에게는 삶에서 분리되었다고 느끼는 장소가 있다. 이것이 바로 무의식에서 일어나는 그림자이다. 그것은 내분이 일어나는 느낌을 준다. 마음의 눈으로 직관하는 여정은 늘 더 큰 자유를 지향하라고 초대한다. 카메라 렌즈를 통해 세상에 새로운 방식으로 존재할 가능성을 발견한다. 이것을 수행할 때 새롭게 자신에 대해 존재하는 법을 배우는 것이기도 하다.

명상:
빛과 그림자의 대화

그림자를 탐구하면서 어떤 저항이 있는지 주목하라. 당신이 느끼는 감정에 이름을 붙이고 내면에 그것을 위한 공간을 마련하라. 이 소재로 작업하는 동안 당신의 꿈, 특히 불안한 성격을 드러내는 꿈에 관심을 두고 이 형상이 어떻게 무의식적 삶의 일부가 되는지 직관적으로 인식하라.

조용한 실내공간에 들어가 호흡과 생각을 느긋하게 하고 정적 속에 자리잡아 이 체험을 시작하라.

호흡을 통해 의식을 마음의 중심으로 끌어내리자. 지금 가진 감정이 무엇이든 바꾸려 하지 말고 살펴보라. 무엇이든 저항하거나 고수하지 말고 몸에 그 경험을 간직할 공간을 만들어 그저 거기에 숨을 불어넣어라.

지금 하는 생각의 특질에 주목하라. 머릿속이 활발하고 수다스러운 느낌인가? 생각과 기대가 일어나는 대로 그냥 보내며 호흡을 머리로 가져와 거기에 어떤 공간감을 만들 수 있는지 알아보라.

의식을 마음의 중심으로 돌려보내 무한한 연민의 근원을 끌어내는 것을 상상하라. 그리고 더 깊은 마음속의 문지방을 넘는다고 상상하라. 숨겨졌다고 느끼는 자신의 일부를 이 공간으로부터 상상으로 불러내라. 아마도 길을 잃었거나 혼자라고 느꼈을 때 또는 커다란 상실을 경험하고 그 감정과 상처 입은 차원을 깊이 감추었을 때일 것이다. 당신을 대단히 불편하게 하는 타인의 온갖 개성일 수도 있다. 이처럼 자신에게서 숨겨지거나 부인되는 모든 측면이 그림자이다. 다시 이 부분에 이름이 있는지 확인하며 당신에게 일어나는 것들에 주목하고 안으로 맞이하라. 당신이 사진을 통해 접촉했지만 어쨌든 관심을 둘 '가치가 없다'고 느낀 어떤 것일 수도 있다. 당신의 카메라에서 외면한 장면이나 주제가 있었는가? 그것들은 내부에서 외면한 측면에 대해 어떤 통찰을 하게 만드는가?

당신과 당신의 그림자 성질 중 하나와 대화한다고 생각해보라. 우리 내면에서는 언제나 자신과 상충하는 면 사이의 대화가 진행되고 있다. 이것을 밖으로 표현하면 마음속의 대화를 훨씬 더 분명히 듣고 볼 수 있다. 이는 재미있는 과정이 될 수 있다. 호기심과 연민을 담아 숨겨진 내면의 목소리를 사용

하는 것이다. 자신과 그림자 사이의 대화를 기록하고 무엇이 나타나는지, 무엇이 말로 표현되기를 바라는지 알아보자. 이 부분을 맞아들일 때 어떤 이미지가 떠오르는가?

그다음 자신의 '빛' 측면을 불러내라. 당신이 잘 아는, 아마도 매일 살아가는 그리고 숨겨진 부분을 치유하거나 균형을 가져오는 측면이다. 어떤 반응이 나오든 믿어라. 이것은 전문적 정체성 또는 가족, 예컨대 강한 느낌을 체험하게 되는 곳에서 어떤 역할이 될 수도 있다. 당신이 인식하는 정체성이 어떤 것이든 밝은 자신, 자신의 숨겨지지 않은 면으로 생각할 수 있다. 당신은 어떤 이미지에 이끌려 렌즈를 통해 이미지를 받아들이게 되는가? 거듭 끌리는 특별한 대상이나 주제가 있는가? 그 이미지는 그것을 강하고 아름답다고 느끼는 당신의 일부를 반영하는가? 이와 관련해 떠오르는 모든 이미지에 다시 주목하라.

그다음 상상 속에서 이 두 부분, 즉 친숙한 것과 미지의 것, 빛과 그림자 사이의 대화에 참여하라. 그들이 대화할 시간을 충분히 주어라. 또한 빛과 그림자가 당신에게서 그리고 서로가 필요로 하는 것에 이름을 붙이고, 이 부분들이 모두 존중하고

환영하게 하라. 이는 상상 속에서 또는 일기에서도 가능하다. 빛과 그림자에서 당신을 위한 선물이 무엇인지 그리고 과제는 무엇인지 질문하라. 이 과정을 통해 당신의 사진과 당신이 보기로 선택한 것과 무시하기로 선택한 것에 대해 더 인식할 수 있는가?

대화가 자연스럽게 마무리되었을 때 그것에 집중한 관심을 놓아주고 감사하라. 당신의 호흡에 대한 의식으로 돌아와 호흡이 의식을 그 공간으로 살며시 돌려놓게 하라.

이 명상에서 떠오른 것과 잠시 함께하라. 글을 쓰거나 다른 이미지를 그리고 싶어질 수도 있다.

사진 탐구:

빛

빛의 특질에 대한 무한한 가능성을 탐구하라. 햇빛과 그늘에서
그리고 실내등이나 가로등에서 오는 빛에 따라 나타나는 간접
광과 직사광에 주의를 기울이며 여러 시간대의 사진을 받아들
이자. 날씨가 바뀐다면 구름과 해가 당신이 빛을 지각하는 방
식에 어떤 영향을 미치는지 살펴보라. 대상과 관계하는 당신의
위치와 그것에 따라 빛이 어떻게 달라지는지도 주의하라.

스스로 빛의 특질에 집착하도록 하자. 호수를 가로질러 퍼
지는, 벽에 반사되는, 사랑하는 이의 피부를 환하게 비추는 빛
에 주목하라.

바로 지금 시작하라. 책에서 눈을 들어 당신을 둘러싼 공간
에서 빛이 움직이는 대로 방을 둘러보라. 창 너머로 들어오는
햇빛이 있는가? 저녁이라 켜놓은 등불이 작은 동그라미 모양
으로 빛나는가? 빛에 각도가 있는가? 색조는? 황금색이나 푸
른색 또는 어떤 다른 색의 기미를 인지하는가?

한낮은 해가 가장 높고 밝을 때이다. 이 빛에서 찍은 사진

은 강한 그림자와 노출이 과다한 영역이 있고 색이 더욱 생생하다. 흐린 날에는 구름이 산광기처럼 작용해 빛을 분산하고 시시각각 변하는 빛과 그림자를 부드럽게 한다.

해 질 무렵의 빛은 마술이다. 사진가들은 이때를 '황금 시간'이라고 부른다. 빛에 중점을 두어 사진을 찍어보라. 눈을 뜰 때 발견하는 것을 확인하라.

사진 탐구:

그림자

마음의 눈으로 직관하는 산책을 해보자. 그림자가 더 길어지는 이른 아침 또는 해 질 무렵에 나가라. 늦은 오후에서 저녁까지 그림자가 어떻게 천천히 길어지다가 마침내 지평선 아래로 지는 해와 함께 사라지는지 살펴보라. 마음의 눈으로 응시하고, 그 과정에서 발견하는 것을 주목하며, 가능한 한 완전한 존재로 임해서 훈련하기를 권한다.

초점이 산만해지거나 서두르게 되거나 머리가 판단으로 가득 차는 순간에 주의하라. 연민과 호기심을 품고 이들을 의식에 부드럽게 담아라. 걸으면서 계속 관심을 기울여달라고 초대하는 것들에 주목하라. 각각의 초대를 자신의 반성과 내적 성장을 위한 촉매와 선물로 받아들이자. 그림자의 여러 색상과 색조를 눈여겨보라. 실루엣을 가지고 놀이하라.

집으로 돌아가 당신이 인지한 모든 것에 대해 일기를 써라. 잠시 그 과정에 발견한 것들을 되돌아보는 시간을 갖자.

이 장을 읽을 때 당신이 있는 곳에 그림자를 드리우는 햇빛

이 없다면 저녁에 가로등을 찾아내거나 집에서 벽에 비스듬히
비치는 등불을 가지고 놀면서 어떤 그림자를 만들 수 있는지
발견하자. 그림자로 작업하는 것도 흥미로운 과정일 수 있다.

사진 탐구:

와비사비

와비사비는 불완전하고 일시적이고 미완성인 것의 아름다움이다.
그것은 수수하고 초라한 것의 아름다움이다. 그것은 틀에 박히지 않
는 아름다움이다.

— 레너드 코렌Leonard Koren[6]

일본 불교의 전통에서 '와비사비侘寂'라는 용어는 불완전함과
기울거나 허물어지는 것에서 찾는 아름다움을 가리킨다. 모든
것이 덧없으며 우리는 언제나 생성하고 소멸하는 상태에 있음
을 찬미하는 것이다. 계절은 이 지혜를 봄과 여름의 개화와 풍
성함 그리고 가을과 겨울에 발견되는 방출, 쇠락, 휴식을 통해
우리에게 알려준다.

이 탐구에서는 카메라를 가지고 나가 "남들이 외면할 만한
것"에 의도적으로 시선을 던지라고 권한다. 쇠퇴하는 순간에
불완전한 장소에서 빛나는 신성한 존재를 찾는 방법에 대해
생각하자. 마음의 눈으로 보는 이 여행에 진지하게 임한다면,

'추하게' 보이거나 쇠퇴해가는 상태에 있는 것처럼 보이는 모든 것에서 신성함을 찾으라는 가르침을 받게 된다. 이는 그림자 요소를 되찾는 또다른 길이다.

생각해볼 문제

- 자신에게 가치 없다고 거부한 당신의 어두운 그림자 요소에 관한 무엇이 사진을 통해 드러났는가?

- 손대지 않은 당신의 창조적 잠재력인 긍정적인 그림자 요소에 관한 이미지에서 무엇이 밝혀졌는가?

- 시각적 기도를 통해 부드러운 시선으로 당신을 둘러싼 세상을 바라볼 때 그림자와 빛의 상호작용에서 무엇을 발견하는가?

- 마음의 눈으로 볼 때 어떤 그림자가 빛나는가?

- 사진 탐구를 통해 빛의 특질에 대한 이해가 어떻게 성장했는가?

4

무엇이 숨겨지고
무엇이 드러나는가?

신이시여, 저희 눈을 깨끗이 하시어 보게 하소서. 씨앗 속에서 나무를, 빛나는 알 속에서 새를, 고치 속에서 나비를, 그런 것에서 가르침을 얻기까지 저희는 봅니다. 모든 피조물 너머의 신이시여.

— 크리스티나 로세티 Christina Rossetti

이제 시각을 보는 쪽과 보이는 쪽 모두 역동적인 참가자가 되는 참여 활동, 깊은 상호적 사건으로 생각할 수 있다. 본다는 것은 보이는 것과 작용하고 작용 받으며 교류하는 것이다. 보이는 세계의 지속적인 진화에 참여하는 것이다.

— 데이비드 아브람 David Abram

스토리텔링과 나를 바꾸는 것

그림자와 빛으로 이미지를 그리는 것 외에 또다른 중요한 사진의 도구는 '프레임Frame'이다. 카메라 렌즈를 통해 바라볼 때 이미지마다 무엇을 넣고 뺄지, 무엇을 숨기고 드러낼지, 무엇에 초점을 맞추고 퍼지거나 흐릿하게 할지 선택하는 것이다. 이는 시각적으로 분별하는 과정이다. 또 이에 대한 의식이 고조될 때, 당신이 하는 선택과 그 선택을 통해 깨달아야 하는 것들을 더 잘 이해할 수 있다.

사진을 받아들일 때 그 순간에 관한 이야기를 받아들이는 것이기도 하다. 프레임 안의 요소들은 이야기를 형성하고 긴장을 만들고 드러내는 동시에 감추기도 한다. 우리 각자의 삶도 이야기가 된다. 때로는 자기에 관해 하는 이야기에 변화가 필요하며 이 변화를 '리프레이밍Reframing'이라고 한다.

당신이 누구인가를 말해주는 이야기에 변화가 필요한 것이 있는가? 이를테면 당신의 그림자 요소(빛과 어둠 모두)를 발견하고 그것들과 대화할 때 당신이 누구인가에 관한 이야기

가운데 더 중요한 것은 무엇인가? 당신의 시각 프레임에서 무엇을 제외했는가? 마음의 눈은 무엇을 드러내는가?

사진에서 다른 요소를 강조해 이야기를 변화시킬 수 있다. 어쩌면 당신은 늘 신이 얼마나 친절하고 마음씨 고운 사람인지에 관해 이야기했을 것이다. 이것은 말하기 좋은 이야기이지만 그림자 작업을 하면서 당신은 약간의 격렬함, 일상생활의 작은(그리고 큰) 부당함에 맞서 큰소리로 외치고 싶은 자신의 일부를 발견했을지도 모른다. 아니면 다른 삶에 대한 갈망이 드러나면서 당신의 삶에 풍파를 일으키고 당신이 누구인가에 대한 사람들의 관점을 바꿀 수도 있다. 이렇게 우리에게 정체성을 부여하는 이야기의 가능성은 그래서 두려운 것일 수 있다.

기억하라. 마음의 눈으로 직관적으로 인식하는 것은 '실재를 오랫동안 애정을 담아 바라보는 것'이다. 계속 응시하는 훈련을 하면 가장 진정한 것이 새롭고 더 깊은 방식으로 드러날 것이다. 우리는 세상의 중심에 더 깊이 끌려 들어간다. 이 순간, 이 프레임에서 당신에게 말하라고 권하는 이야기는 무엇인가? 새로운 이야기가 떠오르는가? 우리는 익숙한 것에서 나

오라고 요구하는 더 깊은 부름을 발견한다.

영적 분별의 예술

당신의 삶에 귀기울이라. 그 불가해한 신비를 알아보라. 흥분과 기쁨
만큼이나 지루함과 고통에서도. 결국 모든 순간이 중요한 순간이며
삶 자체가 은총이므로 신성으로 가는 당신의 길과 그 숨겨진 핵심을
만지고 맛보고 냄새 맡아라.

— 프레데릭 뷰크너Frederick Buechner [1]

동사 'Discern'의 어원은 '식별한다'를 의미한다. 그러므로 기
독교 영성의 전통에서 분별Discernment은 무엇이 신에게서 왔
고 무엇은 아닌지를 식별하는 과정을 말한다. 기독교인은 성
서 시대부터 현재까지, 개인적 기도나 교회의 예배에서 도덕
적 선택과 일상생활의 변화를 통해, 하나님이 어떻게 존재하고
행하고 부르는지 이해하려 애쓰고 분별해왔다.

분별은 하나님이 어떻게 존재하고 행하며 개인과 공동체로서 우리를 부르는지 의도적으로 알아차림으로써 점점 더 충실하게 응답할 수 있도록 하는 과정이다.

의사 결정에 분별을 가져온다는 것은 그 순간 하나님이 우리에게 바라는 것을 알아차리는 능력을 일깨우고 가르친다는 뜻이다. 크고 작은 결정을 내리는 바로 그 과정에서 적극적으로 하나님의 부름을 구한다는 뜻이다. 매 순간 우리에게 주어지는 것에 귀를 기울인다면 이것을 사진에서도 적극적으로 추구할 수 있다.

분별은 하나님의 목소리와 가르침을 듣기 위해 우리 주변과 내면의 세상을 깊이 경청하는 방법이다. 그것은 우리 존재의 중심에서 하나님과 만나고, 하나님의 바람에 따라 자신의 일체성을 키워 이 중심으로부터 하나님이 우리에게 말하는 것을 듣는 존재 방식이다. 거룩한 관찰에서는 우리를 향해 밝게 빛나며 다른 방식으로 보라고 외치는 이미지들에 관심을 기울인다. 매력적으로 또는 혐오스럽게 경험하는 것을 모두 적극적으로 맞이해 우리를 둘러싼 세상이 주는 모든 긍정적 지혜를 받아들이려 한다.

엠마오의 이야기에서(누가복음 24) 말하기를 사도들조차 예수와 함께 길을 따라 걸으면서도 "눈이 가리어 그를 알아보지 못했다"고 한다. 분별은 명료한 시각을 기르는 것과 관련되는데 그것이 사진에서는 믿음으로 세상을 보고 아름다움을 영혼으로 느끼는 훈련으로 아주 아름답게 이어진다. 렌즈를 통해 보는 능력을 개발할 때 침묵의 공간에서 우리에게 외치는 것들을 보는 능력이 자란다.

분별은 기본적 정체성에 관한 것이다. 어떻게 하나님의 얼굴을 독특하게 드러내는가? 내 한계를 인정하고 존중하는 한편, 어떻게 세상을 독특하게 사랑하는가? 분별은 또한 내가 무엇을 하도록 이끌리지 않았는지를 말해준다. 카메라로 이미지의 틀을 잡거나 결정할 때 포함하는 것과 제외하는 것을 선택하게 된다. 시야나 약속에 관한 모든 것을 포함할 수는 없다. 믿음으로 세상을 보고 아름다움을 영혼으로 느끼는 훈련으로서의 사진은 우리에게 선택을 요구한다. 렌즈를 통해 볼 때마다 특정한 것들을 시각의 프레임 안으로 허용한다. 카메라는 우리에게 분별을 가르치는 학교이며, 우리가 내리는 선택에 대해 더 깨닫는 장소를 제공할 수 있다.

분별 수행에 필수적인 것은 '예'라고 말할 때와 '아니오'라고 말할 때를 배우는 것이다. 이렇게 해서 우리의 에너지를 어떻게 쏟을 것인지 틀을 잡고 한계를 준다. 종종 삶에서 깊은 긍정을 간절히 발견하고 싶은 나머지 '아니오'라고 말하는 신성한 수행을 잊는다. 수백 가지 초대를 던지며 우리의 길을 요구하는 세상에서 그저 적당히 만족스러운 수십 가지 활동에 에너지를 쏟느라 우리를 진정으로 소생시키기 위한 것은 남겨놓지 않은 자신을 발견하게 된다.

사진에서 이루어지는 프레이밍 행위를 직관적으로 인식하는 것은, 우리가 하는 이야기와 에너지를 쓰는 방법에 있어서 삶의 프레이밍에 필요한 길을 밝히는 데 도움이 된다. 사진을 찍을 때마다 내린 각각의 결정에 관심을 두면 자신의 내면에서 귀기울이고 공간을 만드는 과정을 명확히 할 수 있다. 사진을 받아들일 때 나를 둘러싼 모든 것을 '포착하고' 싶어서 그 순간에 완전히 존재하는 것을 놓치고 마는가? 아니면 이것이 '예'와 '아니오'를 모두 말하는 수행이며, 나를 둘러싼 모든 것을 '취하는' 것이 아니라 올바른 것과 진실이라 느끼는 것만을 보고 받아들이기 위해 기다리는 수행임을 기억하는 순간이 있는가?

시각적 분별

사진은 '배제의 예술'이라고 불리기도 한다. 이미지는 오로지 프레임에 특정 요소가 포함되고 다른 것들은 배제되기 때문에 의미를 가진다. 떠오르는 이야기에 도움이 되지 않는 요소들은 제거한다. 눈을 산만하게 하는 것을 배제한다.

특정 방식으로 이미지의 구도를 선택하는 시간은 대부분 상당히 직관적인 과정이다. 이 과정이 당신에게 어떻게 일어나는지 더욱 의식할 것을 권한다. 프레임이 시각적 단서를 주고 특정 방향으로 눈을 안내하는 방법을 생각해보라. 사진을 받아들일 때 너무 많이 생각하지 않은 채로 하게 되는 이런 선택들에 호기심을 갖자. 이 개념들이 당신의 인식에서 떠돌게 하다가 서서히 잡아라.

- **수직과 수평**: 수직 프레이밍은 눈을 위아래로 이끌고 수평 프레이밍은 시선을 왼쪽에서 오른쪽으로 이끈다. 직관적으로 당신이 어떤 방향으로 카메라를 잡고 특정 이미지에 이끌려 받아들이는지 주목하라.

- **사이의 공간:** 이미지에 들어가는 모든 요소는 그 시각적 공간과 사물들 사이의 공간에서 서로 관련된다. 공간과 구도의 사용은 많은 생각을 불러일으킨다. 한 가지를 잘 말하려 하면 강력한 힘이 생길 수 있다. 프레임의 질서는 전혀 다른 요소들을 특별한 시각 안으로 함께 가져올 수 있다.

- **잘라내기:** 프레이밍의 또다른 요소는 이미지를 '잘라내는' 것이다. 사진 속의 무언가를 잘라낼 때 긴장과 신비감이 만들어진다. 가장자리로 이야기가 넘어가는 느낌이 들면서 우리의 상상은 숨겨진 것에 대한 호기심으로 옮겨간다. 사진에서 피사체를 어떻게 잘라내면 당신의 반응에서 어떤 효과를 끌어낼 수 있는지 알아보라.

- **대비:** 이미지를 제어하거나 조정하려고 하는 모든 행위에서 프레임이 나온다. 대비는 이미지를 프레이밍하는 또다른 도구이다. 앞 장에서는 그림자와 빛을 탐구했다. 이제 큰 것과 작은 것, 기계적인 것과 자연스러운 것, 매끄러운 것과 질감이 있는 것, 따뜻한 색과 차가운 색, 초점이 맞는 것과 맞지 않는 것, 인식 가능한 것과 추상적 요소들의 대비에 관심을 기울이자.

바로 지금 잠시 멈추어 손가락으로 당신 앞에 사각 프레임을 만들어 프레이밍이 어떻게 드러내고 감추며 어떻게 강조하

고 어떻게 숨는 작용을 하는지 탐구하라. 이 프레임을 통해 방을 둘러보며 재미있는 이미지를 만들기에 도움이 될 만한 것이 있는지 눈여겨보라. 눈이 어디에서 휴식을 원하고 어떤 방향에서 만족스러운 느낌을 얻는지 인식하라. 무엇이 가장 자유롭고 생기를 주는 느낌인지 알아보자. 이 탐구에 옳고 그른 답은 없다. 자신의 내적 인식을 기르는 훈련에 가깝다.

디지털 처리 단계에서도 계속 프레이밍으로 자유롭게 놀이하라. 디지털 카메라와 컴퓨터에는 대부분 이미지를 다양한 방식으로 자를 수 있는 최소한의 기본 편집 소프트웨어가 딸려 있다. 이미지 하나를 택해(원본 이미지 파일은 확실히 저장하고) 두세 가지 다른 방식으로 잘라보고 그 선택이 당신에게서 무엇을 일깨우는지 주목하라. 이미지의 색을 늘리거나 색을 완전히 제거해 흑백사진을 만들 때 전달하는 이야기가 어떻게 바뀌는지 보라. 이미지를 여러 방식으로 보며 실험하고 놀이하라.

구성의 다른 요소

이제 사진을 찍기 전에 구성의 규칙을 참고하는 것은 산책하러 나가
기 전에 중력의 법칙을 참고하는 것과도 같다. 그런 규칙과 법칙은
기정사실에서 추론된다. 그것들은 반성의 산물이다.

— 에드워드 웨스턴Edward Weston

이 책은 사진의 기술적 측면에 대해 이야기하지는 않지만, 구
성을 간단히 살펴보는 것은 사진 예술의 시각언어를 배우는
데 유용한 방법일 수 있다. 주로 구성에서 프레이밍을 고려할
때 무엇에 초점을 맞추는가에 관해 알아본다. 즉 카메라로 받
아들이는 이미지를 언제 잘라내는가는 물론 어떤 요소를 넣
고, 넣지 않는가에 관한 것이다. 작업에 작용하는 '규칙'을 알
면 그것을 앞질러 깰 수도 있으므로 도움이 된다.

이미지를 구성할 때 기본이 되는 여섯 가지 디자인 요소로
선, 모양, 형태, 질감, 패턴, 색이 있다. 이들은 대부분 사진에
서 무엇이 눈을 즐겁게 하거나 만족스럽게 느껴지는지 발견할

때 직관적으로 생겨난다.

'선'은 길거나 짧고 두껍거나 얇을 수 있다. 선은 어디에나 있다. 수평선은 흔들리지 않는 느낌이며 안정감을 준다. 우리는 세상을 좌우로 훑어보는 경향이 있다. 들판이나 바다의 가로 방향 이미지와 그 선에서 느껴지는 경험을 생각해보라. 수직선은 나무, 높은 건물, 기둥이 그렇듯이 상승과 신뢰의 느낌을 만들어낸다. 영적 생활에서 수직적, 수평적 차원을 생각해보라. 수직적 차원은 초월적인 신을, 수평적 차원은 육화肉化한 신을 떠올리게 한다. 수평선과 수직선이 함께 작용하면 격자를 형성해 거기에서 눈이 쉬거나 붙들렸다고 느낄 수 있다. 초월과 내재는 모두 필요하지만 주어진 이미지에서 우리는 보통 한쪽을 강조해 끌어낼 것이다. 선은 또한 모래 언덕이나 조개껍데기의 선처럼 구부러질 수 있다. 사선으로 시선이 이미지를 가로지르도록 이끌어 운동감을 만들어낼 수도 있다.

2차원 이미지에서는 사물을 그 '모양'에 따라 식별한다. 예를 들어 석양 앞에 서 있는 누군가를 촬영한다면 그 실루엣이나 모양을 볼 것이다.

'형태'는 모양이 3차원으로 확장되는 것이며 이미지에서

빛이 깊이와 물질의 느낌을 주는 경우에 생겨난다.

'질감'은 형태의 표면과 관련되며 그것이 거칠고 매끄럽고 울퉁불퉁하거나 들쭉날쭉한지를 가리킨다. 벗겨지는 페인트나 녹, 부스러지는 벽, 자동차 금속의 매끄러운 표면, 거친 나무껍데기를 생각해보라. 나는 균열과 틈새에서 발견되는 아름다움을 사랑한다. 마음의 눈은 우리에게 이 모든 장소에서 신성함을 보라고 권한다. 질감은 사진에 촉각적 질을 가져오고 또한 감정을 불러일으킨다. 여러 가지 질감이 당신에게 어떤 감정을 일깨우는지 생각해보라.

'패턴'은 어떤 때는 정연하게 반복적으로 어떤 때는 무작위로 자연계와 인간계에서 모두 발견된다. 잎맥의 복잡한 패턴이나 조개껍데기의 반복되는 나선을 생각해보라. 벽지를 비롯해 울타리와 문에도 고유의 패턴이 있다. 때로는 자연의 놀라운 패턴을 마음의 눈으로 직관하는 것이 경외감을 불러일으킬 수 있으며 모두 저절로 기도가 된다.

'색'은 별도의 장(5장)에서 탐구할 것이다.

구성의 규칙에 추가로 시각예술가들이 일반적으로 따르는

지침인 '삼등분 법칙'이 들어간다. 두 개의 수평선과 두 개의 수직선으로 이루어진 격자가 이미지에 놓여 아홉 개의 일정한 구역을 만드는 것을 상상하라. 구성에서 중요한 부분을 선이 겹치는 네 교차점 또는 선에 배치하는 개념이다. 수평선 같은 무언가를 중심에 둘 때처럼 관심 영역과 피사체가 이미지를 양분하지 않도록 그것들을 3단 3열로 이미지를 일정하게 나누는 선들 가까이, 이상적으로는 선들의 교차점 가까이에 배치하는 것이 목표이다. 눈이 더 자연스럽게 이 교차점 중 한 곳

127

으로 이동한다는 원리에서 나온 개념이다. 사진 탐구에서 이것으로 놀이를 하고 당신의 눈이 자연스럽게 이 원리에 따르는지 그리고 그것이 이미지에서 신성한 느낌을 강하게 하는지를 확인하라.

'홀수 법칙'은 홀수 개체로 이루어진 집단이 짝수 집단보다 더 시선을 끄는 경향이 있다는 점에 집중한다. 사람, 동물, 조개, 과일 등의 사진을 주의 깊게 보자. 짝수와 홀수로 사물을 촬영해보고 각기 다른 질과 느낌을 주는지 확인하라. 맞지 않을 수도 있지만 이런 원리를 스스로 실험해 알아보는 것은 언제나 가치 있는 일이다.

사진 구성과 프레이밍에서 고려할 마지막 요소는 '흐릿함'과 '초점'의 활용이다. 피사계 심도는 초점이 맞은 것으로 인정할 만큼 선명하게 나타나는 가시 범위를 가리킨다. 사진에서 작은 요소 하나만 초점이 맞고 나머지 부분은 점진적으로 흐려지는 이미지를 본 적이 있을 것이다. 이것이 신성한 순간을 열어 바로 당신에게 시각적으로 빛나는 무언가를 강조하고 프레이밍 작업하는 또다른 방법이 된다. 사진을 찍을 때 어떤 대상에 가까워질수록 대개 피사계 심도는 얕아진다.

이런 기술적 원리들은 단지 사진의 시각언어를 이해하는 한 방법이다. 따라야 하는 예정된 규칙이라기보다 사진이 실제로 어떻게 생겨나는가에 대한 통찰에서 발전한 것들이다. 믿음으로 세상을 보고 아름다움을 영혼으로 느끼는 훈련으로서 이미지를 받아들일 때 '규칙을 따르거나 따르지 않을' 수 있지만 이 원리들이 어떻게 작용하고 어떻게 초점을 둘 대상을 선택하는 방법을 제공하는지 알면 유용할 수 있다. 프레이밍에서 시각적 분별을 수행하고 그 순간에 주어지는 아름다움에 완전히 존재하는 것을 기억하라. 이러한 원리와 '규칙'과 자신의 관계에 주목하라. 특히 종교적 신념에 관해서라면 우리는 이미 창조적 탐구에 방해될 만큼 너무 많은 규칙에 따라 살아간다. 자신이 그 규칙들을 따르는 데 너무 휘말린다고 깨닫는다면 의도적으로 사진 규칙을 깨는 곳으로 카메라를 들고 가라. 산책하러 나가 그 자유로운 장소에서 무엇을 발견할 수 있는지 알아보라.

명상:
시선을 넓히고 좁히기

이번 명상에서는 시각을 넓히고 초점을 맞추기 위해 조용한 장소로 이동할 것이다. 우리가 큰 그림의 일부가 되고 우리 이야기가 가족과 문화, 세상사와 자연의 넓은 서사에 포함된다면 우리 이야기가 시공간에서 이 순간 존재의 유일무이한 표현이라는 사실을 이 명상을 통해 발견하게 될 것이다.

앉거나 눕거나 편안한 자세를 찾아라. 자신을 진정시키며 시작해 호흡에 주의를 기울이자. 숨을 들이마실 때 신이 당신에게 생명을 불어넣는다고 상상하라. 숨을 내쉴 때, 스스로 완전히 존재하며 이 시간과 장소에 내려놓고 맡기는 순간을 경험하라.

마음이 중심이 되는 장소에서 당신의 이야기를 인식하라. 연민과 호기심을 담아 마음속 깊이 스스로 응시하며 상상의 여행으로 마음의 눈을 가져간다. 당신의 경험이 이 순간 당신의 모습을 형성했다고 믿으면서 당신이 세상에 펼친 유일무이한 것들에 대한 고마움으로 마음을 가득 채워라. 당신 안에서 솟아나는 것이 무엇이든 거기에 다만 존재하라.

다시 숨을 들이쉬고 내쉬며 내면의 시선을 넓혀 가족, 친구, 애완 동물, 영성 공동체 구성원까지 포함하라. 이 사람들과 동물들이 얽혀 당신이 누구이고 어떻게 그들이 당신의 삶을 형성했는가에 관한 이야기가 엮이는 것에 잠시나마 경의를 표하라.

다시 시각을 넓혀 당신이 살아가는 특정 장소를 포함하라. 외부 경관이 어떻게 당신의 내면 생활을 뒷받침하거나 자극하는가? 당신이 거주하는 장소의 성격이나 특징은 무엇이고 그것이 어떻게 당신의 이야기에 엮이는가?

다시 시각을 넓혀 당신이 살아가는 문화를 마음의 눈으로 직관하라. 당신의 이야기를 형성하는 시간의 역사에서 이 순간 당신의 삶은 어떠한가? 이 시간과 장소의 렌즈에 반응해 당신에게서 무엇을 끌어낼 수 있는가? 여기서 잠시 멈추어 당신의 안에서 일어나는 것에 주목하라.

계속해서 호흡을 의식하며 내면의 시각을 넓혀 이번에는 온 세상을 아우르도록 하라. 세계 공동체가 당신의 이야기에 엮이는 방식 위에 존재하라. 바로 이 순간에 전 세계에 걸쳐 존재하는 문화와 전통을 상상하라.

다시 호흡으로 돌아가 시선을 넓혀 우주 만물, 모든 생명체, 식물과 동물을 포함하라. 샤르댕은 창조에 대한 시각을 '만물이 함께 숨 쉬는 것'으로 표현했다. 잠시 숨을 들이쉬고 내쉬며 시시각각 식물에서 일어나는 생명을 주는 교환이 당신을 살아가게 하는 작용을 마음에 그려보라. 그리고 온 세상에서 율동적으로 오르내리는 살아 있는 유기체의 호흡을 상상하라. 우주 만물 안에서 당신의 장소가 당신의 이야기에 연결되는 상황에 존재하라.

이렇게 시공간을 가로질러 이 모든 사람과 생물과 풍경이 바로 여기, 바로 지금 당신의 모습을 형성한 데 감사하며 마음을 넓게 열도록 하라. 이 모든 요소가 교차하는 표현으로서 자신의 이야기를 온전히 받아들이자.

다시 호흡에 연결해 당신이 속한 광대한 공간을 인식하면서 들숨과 날숨으로 시선을 좁혀 들어가라. 그리고 초점을 자신의 마음으로 되돌리자. 내면의 시선으로 이 순간을 담아라. 이 내면 여행을 치르고 나서 바로 지금 당신이 경험하는 것에 주목하라. 잠시 자신이 펼친 이야기와 그것이 이루어진 방법 모두를 반추하라. 서서히 호흡에 연결하며 새로운 방식으로

보는 여행에 착수하기 위해 준비된 공간으로 돌아가라. 이 명상에서 얻은 인식과 널찍하게 보는 방법을 사진 작업 과정으로 가져오라.

사진 탐구:
프레이밍

마음의 눈으로 직관하는 산책을 통해 프레이밍을 마음에 새기면서, 이 주제에 대한 사진 탐구를 시작해보자. 어떤 요소들을 포함하거나 제외하고 렌즈를 통해 이야기를 전하는 방법을 이해하라. 사진의 프레이밍이 어떻게 요소들을 감추거나 드러내며 자유와 생명을 주거나 제한하는 데 도움이 되는지 살펴보라. 이를 의식하면서 마음의 눈으로 응시하고 그 과정에서 발견하는 것에 유의하며 최대한 완전히 존재해 보아라. 무엇이 당신에게 관심을 받기 원하며 어떤 이야기가 전달되고 싶어 하는지 알아보라. 당신이 찍는 사진 각각을 자신의 삶에 관해 말하며 전개하는 이야기 일부로 받아들이자. 그 과정에서 무엇을 발견하는가? 당신의 프레임을 넓히고 다시 좁히자.

사진 탐구:
공백과 충만

양의 공간은 이미지에서 피사체를 가리키며, '여백'이라고도 하는 음의 공간은 그것을 둘러싼 나머지 전부이다. 둘 다 중요하다. 음의 공간은 눈이 쉴 곳을 준다. 음의 공간을 음악에 대입해 생각하면 불협화음 같은 소리가 나지 않게 하면서 음악에 의미를 부여하는 침묵과 같은 것이다. 삶에서 음의 공간은 활동으로부터의 해방과 휴식의 순간이다.

빈 곳을 촬영하는 것과 모든 배경을 제거하고 피사체로 프레임을 가득 채우는 것을 모두 실험하라. 예를 들면 하늘과 구름이 이루는 형상에 유의하며 무엇이 넓은 공간으로 관심을 이끄는지 알아보자. 또는 들판에 서 있는 사람처럼 멀리 떨어진 피사체를 선택해 이미지 맨 가장자리에 넣어라. 그 대상과 빈 곳의 관계는 어떠한가? 빈 곳이 어떻게 휴식의 느낌과 피사체와의 관계를 만들어내는가?

다음은 꽃이나 친구 등 삶에서 당신을 끌어당기는 특별한 것에 주목하라. 모든 피사체를 포함하지 않아도 되니 잘라낼

것을 선택해 당신의 피사체가 프레임을 가득 채우게 하라. 이것이 어떻게 피사체와의 친밀감을 만들어내는가? 배경이 복잡하면 초점을 맞추고 싶은 것으로부터 주의를 빼앗는 것에 주목하라. 당신의 삶에서는 어떠한가?

사진 탐구:

시점

이미지를 만들 때 우리는 보통 카메라를 눈높이까지 올린다. 그러나 일부러 올려다보고 내려다보고 바닥에 눕거나 의자나 사다리에 올라가 시점으로 놀이하는 그 지점에서 이미지를 받아들일 수 있다. 새로운 각도에서 세상을 바라봄으로써 당신이 깨닫고 발견한 것을 들여다보자.

사진 탐구:

선, 모양, 형태, 질감, 패턴

구성 요소들을 발견하면 촬영을 실험하라. 수평선, 수직선, 사선, 곡선을 강조해 사진을 찍자. 사물들 자체보다 그 모양에 유의하라. 흥미로운 질감과 패턴을 촬영하라.

일정한 기대에 따라 인식할 수 있는 사물의 표면 아래를 보면서 이 구성 요소들만 가지고 스스로 놀이하라. 그리고 당신 안에서 어떤 경험이 일어나는지 주목하며 그 이미지들과 시간을 보내라. 당신의 삶은 이 요소들과 비슷한가 아니면 다른가?

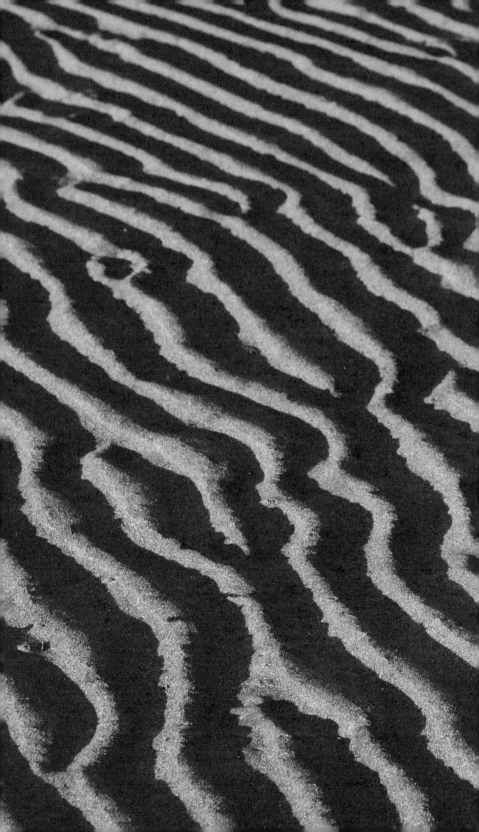

사진 탐구:
창문과 출입구

보라, 내가 네 앞에 문을 열어놓았으니 능히 닫을 자가 없으리라.

— 요한계시록 3:8

이 장의 주제를 탐구할 때 '창문Frame으로서의 사진'이라는 개념을 마음에 간직하라. 창틀 자체를 보는 것이 아니다. 그 너머를 보는 것이다. 창문 자체에는 관심이 없다. 창을 열면 너머에 무엇이 있는지 드러난다. 창을 향해 서 있는 위치에 따라 다른 것들이 나타날 것이다. 하루 중 시간대와 빛의 특질과 계절에 따라 다른 이미지를 볼 것이다. 잠시 멈추어 창밖을 보며 무엇이 드러나고 무엇이 숨는지 알아보라.

카메라 파인더를 통해 볼 때(바라보는 것이 아니라) 안으로 기울여 너머를 보거나 들여다보고 싶은 순간이 언제인지 알아보라. 당신을 안으로 부르는 순간은 언제인가?

출입구와 창문 모두 문턱이다. 신체적인 몸이나 시각으로 또는 감정적으로 그리고 영적으로 문턱을 넘어 새로운 내면의

영토로 건너가게 만든다. 메리 올리버Mary Oliver는 시 「죽음이 다가올 때When Death Comes」에서 "나는 호기심 가득히 그 문으로 들어서고 싶다"[2]라고 했다. 카메라 프레임이 어떻게 더 깊은 호기심과 발견으로 당신을 초대하는지 탐구하라.

생각해볼 문제

나오미 시합 나이Naomi Shihab Nye는 「어니스트 만을 위한 밸런타인Valentine for Earnest Mann」이라는 아름다운 시를 썼다. 그 시에서는 한 남자가 부인에게 밸런타인데이 선물로 스컹크 두 마리를 준다. 스컹크 눈이 아름답다고 생각했기 때문이다. 이 시는 보통 혐오스러워 보이는 것을 아름다운 무엇으로 '리프레이밍'하는 이야기를 다룬다. "단지 세상이 그렇게 말한다고 해서 추한 것은 없다." 시의 끄트머리에서 그녀는 '삶이 우리에게 주는 무엇이든 재창조'하고 그곳에, 즉 차고, 세탁물 등 평범하고 일상적인 삶의 요소들에 숨은 시詩를 발견하라고 권한다.

- 당신의 그림자 생활이 필요로 하는 새로운 이야기에서 당신의 온전한 자아로부터 세상에 보내는 연애편지, 당신 삶의 밸런타인이 되는 스컹크는 무엇인가?

- 어디에서 인생의 숨은 시를 발견하는가? 서랍 속의 양말이나 더러운 접시 더미를 보고 시각 시를 창작할 수 있는가?

- 어떤 평범한 일상의 물건이 우리의 예상 밑에 숨겨진 세계의 아름다움을 표현해 시각적 밸런타인으로 재탄생할 수 있을까?

- 당신의 마음이 원기를 회복하고 휴식하기 위해 넘어가기를 갈망하는 경계는 무엇인가? 당신이 넓히고 싶은 프레임은 무엇인가? 그 프레임에 담고 싶은 것에 대한 통찰을 당신의 카메라가 어떻게 줄 수 있는가?

- 자의식을 넓히는 사진 탐구를 통해 받아들인 새로운 이야기는 무엇인가? 어떤 이야기에 초점과 선명함이 있는가?

5
책의
상징적
의미

예술가가 된다고 해서 작품으로 먹고살 필요는 없다. (중략) 예술가가
되려면 눈을 크게 뜨고 살아가며 산과 하늘의 색을 호흡하고 나뭇잎
이 바스락거리는 소리, 눈의 냄새, 나무껍데기의 질감을 알아야 한다.

— 잰 필립스

들판에 있는 보라색을 알아채지 못하고 지나친다면, 신이 정말 짜증
낼 것이다.

— 앨리스 워커Alice Walker

나는 오렌지 향기가 그레이프프루트 향기가 아님을 알기에 심홍색과
주홍색이 어떻게 다른지 이해한다. 또 색에 색조가 있음을 생각하고
색조가 무엇인지 짐작할 수 있다. (중략) 연상에 힘입어 나는 흰색이
고귀하고 순수하며 녹색은 왕성하고 빨간색은 사랑 또는 부끄러움
또는 힘을 암시한다고 말한다. 색이 없다면 삶은 어둡고 메마르며 광
대한 암흑일 것이다.

— 헬렌 켈러Helen Keller

색의 상징적 의미

색은 갓 딴 블랙베리를 한입 가득 먹고 손가락 끝에 남은 베리 즙 얼룩이다. 그것은 가을 숲이나 통통한 호박밭의 보석 같이 눈부신 빛이다. 색은 바다와 하늘의 짙푸름이고 나무들을 뒤덮은 에메랄드빛 이끼의 물결이다.

잿빛 겨울날에서 찬란한 해바라기 다발에 이르기까지 색은 우리의 기분과 영혼에 영향을 줄 수 있다. 우리는 색에 깊이 영향을 받고 색에 대한 호불호를 키운다. 사람들은 색과 연관해 자신을 이해하는 방법에 관심을 갖는다. 옷이 피부색을 가장 잘 보완할 수 있도록 '당신의 색에 맞추어' 디자인하는 산업을 이용하기도 한다. 방을 칠할 때 무슨 색을 선택하든 분위기가 바뀔 것을 직관적으로 이해한다. 그리고 우리를 둘러싼 색의 분위기에 반응한다. 대개 주변 세상을 반영하므로 여름에는 더 밝은 옷을 입는다.

고전 영화 〈오즈의 마법사 The Wizard of Oz〉가 캔자스의 칙칙한 평원에서 흑백으로 시작해 도로시가 살아가는 색이 없는

세상을 강조한 것이 생각나는가? 도로시가 오즈에 착륙하자 세상이 갖가지 빛깔로 눈부시게 생생한 무지개 색이 된다. 영화 끝 무렵에 도로시가 집으로 돌아오자 캔자스 세계 역시 색으로 표현된다. 왜? 도로시의 눈이 그곳에서 가능성에 대해 열렸기 때문이다.

색은 옷, 음식, 집, 오락 등 삶의 모든 면에 관련되므로 기독교 전통에서 중요한 역할을 하는 것도 당연하다. 초기 순교자 전통에서는 믿음을 지키기 위해 죽은 기독교인을 '붉은 순교자'라고 불렀다. 붉은색은 그들이 겪었던 폭력과 흘린 피를 가리킨다.

기독교가 널리 보급되자 붉은 순교는 더 일어나지 않았고 그래서 피를 보지 않고 속세의 안락함을 버린 채 경건하고 금욕적인 생활에 헌신하는 사람들을 때때로 '백색 순교자'라고 불렀다. 백색은 그들의 신에 대한 헌신과 순결을 상징했다.[1]

훗날 기독교가 유혈 사태 없이 도입된 아일랜드에서는 경건한 생활을 위해 안락한 가정을 떠나 녹색 광야로 간 '녹색 순교자'들이 있었다. 그들은 신에 집중하기 위해 혹독한 환경

으로 떠난 초기 사막의 교부의 본보기를 따랐다.

색은 종교 예술, 특히 성화의 상징성에서도 중요한 역할을 한다. 색은 묘사하는 성인의 여러 특질을 가리키는 상징적 언어가 된다.

파란색은 흔히 성모 마리아와 관련해 천국의 여왕이라는 그녀의 명칭을 강조하며 하늘과 생명의 신비와 연관된다. 파란색은 대개 그리스도와 사도의 예복에서도 나타난다.

금색은 성화에 신성한 빛의 상징으로 사용된다. '빛'을 뜻하는 히브리어 'Aour'는 '금'을 뜻하는 라틴어 'Aurum'과 비슷하다. 채색 필사본에서 금색은 신의 광휘를 표현하기 위해서도 사용된다. 나는 옛날 수도사들이 햇빛이 들어 나무들이 밝게 빛나는 숲에 나갔다가 그들이 경험한 것을 양피지에 담아낼 수 있을지 보려고 필사실로 돌아가는 모습을 즐겨 상상한다.

열기, 열정, 사랑의 색인 빨강은 성화에서 가장 자주 쓰이는 색이다. 빨강은 그리스도가 겪은 고통과 피의 색이다. 붉은 옷으로 표현되는 성인은 신앙을 위해 흘린 피와 신에게 삶의

대가를 바치는 열정을 상징한다.

보라색 같은 나머지 색들은 성화에서 왕족에 관련된다. 흰색은 순수 또는 결백과 관계 있다. 녹색은 대지의 생산력, 갈색(물들이지 않은 수도사 예복에서 지각되는 색)은 겸손을 가리킨다.

연상되는 색은 성인과 주요 인물에만 있는 것이 아니다. 예배 전통의 각 절기 또한 상징색이 있다. 연중 시기는 새 생명과 성장을 상징하는 녹색으로 표현된다. 대림절은 파란색과 연결된다. 사순절은 보라색이다. 성탄절과 부활절은 백색에 관련된다. 검은색은 성聖금요일이나 죽은 자를 위한 의식 같은 엄숙한 행사를 위한 것이다.

색은 상징적 언어를 표현하며 강한 연상을 끌어낸다. 색은 사진에서도 관심을 기울일 만한 팔레트이자 언어이다.

비리디타스와 신의 녹색화 능력

Opus Verbi Viriditas / 말씀의 일은 녹색이다.

— 힐데가르트 폰 빙엔Hildegard on Bingen

녹색이나 씨앗 또는 꽃, 아니면 아름다움이든 어떤 광휘가 없는 피조물은 없다. 그렇지 않다면 창조의 한 부분이 아닐 것이다.

— 힐데가르트

신에게서 광휘가 나오지 않는다면 어떻게 신이 영원한 분임을 알 수 있겠는가? 그러므로 녹색이든 씨앗이든 싹이든 아니면 다른 아름다움이든 어떤 광휘가 없는 피조물은 없다.

— 힐데가르트

힐데가르트

12세기에 베네딕트회 수녀원장이었던 힐데가르트는 색이 가질 수 있는 깊은 영적 의미의 또다른 예를 제시한다. 비리디타스Viriditas는 '녹색'을 뜻하는 라틴어 명사로, '녹색이다 또는 녹색이 되다'를 뜻한다. 생명력, 다산, 풍부함, 신록, 성장을 가리키는 'Vivere'에서 유래했다. 힐데가르트는 하나님의 녹색화 능력, 모든 피조물 안에 생기, 수분, 활력을 불어넣는 생명력을 표현하기 위해 그 용어를 사용했다. 비리디타스는 더욱 진정한 자신이 되기 위한 탐구를 통해 인간에게 충만함을 가져오는 생명력이다. 그것은 활기, 풍요, 건강을 나타낸다. 비리디타스는 보통 생물에 대한 속성만이 아니라 바위 같은 무생물 대상의 속성도 된다. 자연계는 움직이지 않는 것이 아니라 생명과 힘으로 가득하다.

힐데가르트는 이 생명력이 신의 행위가 세상에 현현하는 것이라는 뜻에서 '신의 녹색 손가락'이라는 표현을 한다. 세상을 채우는 생명은 '가장 드높고 격렬한 힘'이며 '모든 살아 있

는 불꽃을 불붙인' 신에게서 흘러나온다. '비리디타스'란 창조된 모든 생명 상호간의 관계와 그 근원으로서의 신과의 역동적인 상호연결과 친교를 설명하는 힐데가르트의 독특한 개념이다. 녹색은 생명을 창조하고 유지하는 신의 힘에서 나오는 것으로, 모든 성장, 활력, 신선함, 생산력에서의 내적 역동성을 상징한다.

고도로 상징적인 신록이라는 말을 통해 힐데가르트는 우주의, 인간의, 천사의, 하늘의 모든 창조된 생명을 신과 조화롭게 연결한다. 녹색은 신의 생명, 생산력, 창조력, 화합을 반영하고 우주는 물론 천사의 삶까지 망라한다. 비리디타스는 세상의 활기를 북돋고 그것을 살리고 생산적으로 만드는 신의 사랑이라 할 수 있다. 신이 사랑하고 존재하기를 바라지 않는 것은 존재할 수 없으므로 비리디타스 없이는 아무것도 존재하지 않는다. 힐데가르트는 녹색의 보편성이 신이 가진 사랑의 보편성을 보여준다고 말한다.

힐데가르트는 특정 색에 대한 신체적 이해와 영적 이해를 모두 제시했고 녹색에 대한 경험에 깊고 의미 있는 상징성을 부여했다. 색이 우리에게 줄 수 있는 영향과 깊은 의미 그리고

미덕과 가치와의 연관성에 눈뜨기 시작할 때, 눈은 늘 보는 것에서 다른 의미의 층을 보도록 훈련된다. 그리고 카메라는 다시 우리를 둘러싼 색의 힘을 찾도록 돕는 입구가 된다. 프레임을 통해 볼 때 어떤 색이 작용해 자신의 영혼에 어떤 영향을 주는가?

힐데가르트에게 비리디타스는 단지 피조물에서 분명히 나타나는 어떤 것일 뿐만 아니라 영혼의 상태를 반영하는 것이다. 대지가 녹색을 산출하듯 우리는 각자 새로운 생명을 낳을 능력이 있다. 대지의 녹색이 가진 특질을 이해하면 우리가 어디에서 새로운 성장을 향한 이끌림을 받고, 어디에서 신의 촉촉한 숨결이 필요한 불모를 경험하는지를 개인적으로 분별하는 데 도움이 된다.

흑백 이미지라 해도 색은 사진의 예술과 기도 측면에서 모두 중요한 요소이다. 다양한 색이 가지는 상징적 힘과 가장 강하게 빛나 보이는 색에 대한 이해력을 기를 것을 권한다. 우리는 '마음의 눈'을 떠가며 색의 힘을 드러내는 카메라의 도움과 함께 색이 어떻게 자기만의 모든 언어를 구사하는지 볼 수 있게 된다.

명상:
신록과 불모

힐데가르트에게 대지의 비옥한 녹색은 건강과 번영에 대한 시각적 지표이다. 그와 정반대의 경험은 대지와 영혼의 불모 또는 메마름이다. 믿음으로 세상을 보고 아름다움을 영혼으로 느끼는 훈련으로 눈이 예리해지면 주변에서 녹색의 존재 여부를 더욱 뚜렷이 의식할 수 있다. 여기에서 잠시 멈추어 자신에게 집중해 머리와 생각을 차분히 하고 마음속에서 쉬기를 권한다. 그리고 고요한 장소를 찾았다고 느낄 때 성경 에스겔과 마른 뼈 이야기를 천천히 직관적으로 인식하는 방식으로 읽어라.

여호와의 손이 내게 다가와 성령으로 나를 데려가 골짜기 가운데 내려놓으시니 거기에 뼈가 가득했다. 그가 사방으로 나를 이끄셨는데 골짜기에 쌓인 뼈가 아주 많고 무척 말랐다. 그가 내게 이르시되 "인간아, 이 뼈들이 살겠느냐?" 내가 대답했다. "여호와여, 주께서 아십니다." 그러자 그가 내게 이르시되 "이 뼈들에게 예언하여 말하라. 마른 뼈들아, 여호와의 말씀을 들으라. 주 여호와께서 뼈들에게 말씀하

신다. 내가 너희에게 숨을 불어넣으니 너희가 살리라. 너희에게 힘줄을 두고 살을 입히고 살갗으로 덮고 숨결을 넣으니 너희가 살리라. 그리고 내가 여호와임을 알리라." 그리하여 내가 명받은 대로 예언하자 불현듯 덜거덕거리는 소리가 나더니 뼈와 뼈가 맞으며 뼈들이 한데 모였다. 내가 보니 그들에게 힘줄이 있고 살이 올랐으며 살갗이 덮였으나 숨이 들어가지 않았다. 그러자 내게 이르시되 "숨결에게 예언하라. 인간아, 숨결에게 말하라. 주 여호와가 이렇게 말씀하신다. 숨결아, 사면팔방에서 오라. 이 죽은 자들에게 불어넣어 그들을 살게 하라." 명하신 대로 내가 예언하고 숨결이 그들에게 들어가니 그들이 살아 일어서는데 어마어마한 무리였다. 그러자 내게 이르시되 "인간아, 이 뼈들이 이스라엘의 온 겨레다. 그들이 말하기를 '우리 뼈가 마르고 희망이 없으니 우리는 완전히 끊겼나이다.' 그러니 예언으로 그들에게 말하라. 주 여호와가 이같이 말씀하신다. 내가 너희 무덤을 열어 무덤에서 너희를 일으키노라. 내 백성들아. 내가 너희를 이스라엘 땅으로 다시 데려가리라. 내가 너희 무덤을 열고 너희를 일으킬 때 너희가 내가 여호와임을 알리라. 내 백성들아. 내가 너희 안에 성령을 넣으니 너희가 살리라. 그리고 너희를 너희만의 땅에 두리니 나 여호와가 말하고 행하는 것을 너희가 알리라." 여호와가 말씀하셨다.

— 에스겔서 37:1~14

159

이야기의 이미지와 함께 호흡하면서 삶의 순간에 그것들이 당신에게 어떤 말을 하는지 깊이 생각하라.

당신이 이렇게 망가지고 메마르며 영양이나 당신을 지탱하는 어떤 것이 완전히 결핍되는 경험을 하는 경우를 상상하라. "우리 뼈가 마르고 희망이 없다." 당신 존재의 어떤 부분이 이 이미지와 공명하는가? 어디에서 불모를 경험하는가? 당신의 삶에서 마른 뼈는 무엇인가? 어디에서 타인에 대한 봉사가 고갈되었는가? 그 장면을 당신 앞에 시각화할 수 있는지 확인하라. 지금 카메라를 가지고 있다면 어떤 이미지를 받아들이겠는가?

무엇이든 당신의 반성에서 떠오르는 것을 자비와 관대함으로 맞이하라. 이들을 정답게 인식하며 메마른 불모의 장소에 두어라.

그리고 당신에게 생명을 불어넣을 '거대한 호흡'을 요청할 수 있다고 상상하라. 세상의 토대에는 생산력과 녹색의 거대한 근원이 있고, 생명을 주는 녹색화 능력으로 당신의 존재를 채우기 위해 이 신성한 존재를 초대할 수 있다고 힐데가르트와 함께 상상하라. 숨을 들이쉴 때마다 촉촉한 초록의 에너

지를 당신의 몸 그리고 정신, 감정, 영혼으로 초대하고 있다고 상상하라. 숨을 내쉴 때 메마름을 내보내고 당신이 품었던 것을 풀어놓는다고 생각해보자. 다시 이 장면을 시각화하고 이 경험에서 어떤 사진 이미지를 받아들일 수 있는지 상상하라.

이 강력한 녹색의 시각적 특질을 몸이 어떻게 느끼는지 주목하라. 여기서 잠시 쉬며 이 생명의 색에서 느껴지는 연관성과 이 경험을 음미하라.

이 내적 반성의 장소에서 서서히 방으로 돌아오라. 그 과정에서 당신에게 나타난 것을 기록해야 한다. 일기 쓰는 시간을 마련하라.

사진 탐구:
색을 따라가기

좋아하는 색 아니면 가장 마음에 들지 않는 색으로 집중할 색을 하나 선택하라. 빨강의 열정, 하양의 순수, 초록의 생산력처럼 삶에 끌어들이고 싶은 특질이 있는 색을 고른다. 또는 산책에 나서서 어떤 색이 가장 눈길을 끄는지 알아볼 수도 있다.

이제 마음의 눈으로 직관하는 산책을 하러 나가자. 선택한 색과 그 색이 서로 다른 장면과 피사체에 나타나는 방식에 초점을 맞추어 사진을 받아들이자.

산책에서 돌아와 새로운 사진 모음이나 예전 사진들을 검토해 당신이 선택한 색을 강조하는 사진 연작을 만들어라. 당신이 받아들인 이미지에서 형성되는 패턴이 있고 그것이 어떤 이야기를 전하는지 알아보라.

163

사진 탐구:
색 스펙트럼

이 탐구에서는 예컨대 신발이나 간판 등 집중할 특정한 대상을 선택하라. 산책하러 나가 이 대상을 모든 색 범위에서, 적어도 빨강, 파랑, 노랑과 같은 원색으로 찾을 수 있는지 확인하라. 다음은 주황, 보라, 초록을 찾아내라. 의욕이 있다면 검정과 하양을 추가하라. 일련의 색으로 일관된 주제의 사진 연작을 만들어내라. 이 과정에서 즐거움을 찾아보자.

사진 탐구:
흑백

사진을 통해 색을 탐구하는 것만이 아니라 흑백으로 팔레트를 줄이는 것도 이미지에 도움이 되는 또다른 선택이다. 카메라나 스마트폰으로 이미지를 받아들일 때 흑백 설정이 가능하거나 컴퓨터에서 흑백으로 변환할 수 있다면, 그 팔레트로 시간을 보내보자. 어떤 이미지가 흑백에서 더 흥미롭거나 매력적인지 살펴보라.

흑백은 보통 더 완전한 느낌을 만들어낸다. 특히 음영이나 계조가 많지 않은 이미지에서 강렬하게 보일 수 있다. 나는 이런 사진의 느낌을 사랑한다. 색이 하지 못하는 방식으로 이미지의 본질을 드러내는 듯하다. 겨울나무는 흑백사진에서 유달리 힘차게 보인다.

생각해볼 문제

- 어떤 색이 당신의 기를 북돋고 어떤 색이 힘을 빼앗는가? 어떤 패턴을 알아낼 수 있는가?

- 여러 가지 색에 대한 상징적 연상이 당신과 공명하는가?

- 당신의 삶이 여러 색깔 타일로 이루어진 모자이크라면 어떤 요소가 어떤 색을 표현하는가?

- 흑백은 당신에게 어떤 효과를 만들어내는가? 당신의 마음이 흑백 이미지에 어떻게 반응하는가?

- 당신의 삶에서 인식하고 발견한 색의 영향은 무엇인가?

- 색의 관점에서 신의 존재를 표현할 수 있다면 어떤 색이 가장 의미 있는가?

6

무엇이
비치는가?

짐 없이 홀로 조용히 가야만 황야의 중심에 진정으로 들어갈 수 있다. 영혼의 눈은 강물은 물론 공기도 본다. 햇살에 뜨겁게 복종하고 밤에는 주저앉아 쉬며 재빠른 공감에 따라 움직여 바위의 결정체를 본다. 온 세상이 중심을 향해 움직인다. 그저 산책하러 나갔다가 결국 해가 질 때까지 머물게 되었다. 나가는 것이 진정 들어가는 것임을 깨달았기 때문이다.

— **존 뮤어** John Muir

내가 눈을 크게 뜨고 신이시여, 당신이 여기 창조하신 것을 바라볼 때, 천국이 이미 내 것입니다.

— **힐데가르트**

"반영"

나 자신을 찾아 하나의 반영에서 다음으로 살며시 간다. 나는 쳐다본
다, 나는 본다, 내 아들, 손녀의 암시를. 나는 거기에 없고, 그래도 이
길을 틀어야 한다면 첫번째 거울이 나를 확실히 완벽한 무한한 애정
어린 관심으로 담은 그곳으로 나를 되돌릴 수 없을까? 나는 빛나는
표면에 끌린다, 윤이 나는 바다, 은색 호른, 회전문 창. 그것들은 결코
아니다. 결코 내가 열망하는 푸른빛이 아니다. 가끔 나는 얼룩일 뿐,
아니면 갈라져 흩어진 것. 그러나 적어도 나는 거기에 있다. 살아가
는 땅을 지배하는 힘이 있었다. 내게 무엇이 부족하고 거울이 무엇을
했는지 깨닫기 전에는. 그리고 거울이 무엇을 했는지.

— 캐럴 사티아머티Carole Satyamurti [1]

거울에 비친 자신을 힐끗 보고 놀라거나 거울에서 뭔가 다른
것을 본 적이 있는가? 반사는 우리의 관점을 바꾸고 사물을
뒤집어 세상을 더 깊이 들여다보는 또다른 창을 제공한다. 그
림자와 빛, 프레이밍 작업을 가볍게 지속하며 이런 사진 예술
의 도구들을 인식하면서 사진 탐구를 계속해보자.

색에서와 마찬가지로 반사에서의 주안점은 매체나 사진 도구가 아니라 이미지의 구체적 내용을 생각하는 것이다. 우선 바라보기로 시작한다. 거울이나 창에, 웅덩이나 호수에, 자동차 금속이나 윤이 나는 바닥에 비친 이미지를 발견할 수 있다. 이미지가 거듭 비쳐 반사되는 장소들과 그것으로부터 당신이 깊이 생각하게 되는 것들에 유의하라.

그림자와 빛을 통해 우리는 요청하지 않은 내적 에너지와 생명을 마음의 눈으로 인식했다. 그다음에는 그것들 자체와 그에 관해 말하는 새로운 이야기를 프레임에 담는 방법으로 옮겨갔다. 그리고 색을 통해 색이 우리에게 줄 수 있는 시각적·정서적·상징적 효과를 탐구했다. 이 장에서는 또다른 관점에서 보는 것을 권한다. 반사는 새로운 눈의 선물을 다르게 받아들이는 방법을 제공한다. 이 관점으로 자신이 반사되는 이미지를 선물로 받아들일 때 무엇이 드러나는지를 본다. 반사란 '보는 것 안에서 보는 것'이라고 말할 수도 있다.

거울은 반사를 글자 그대로 되돌려주는 것이 아니다. 거울 표면에 따라 이미지가 굴곡이나 틈을 통해, 반투명이나 불투명한 색을 통해, 반짝이거나 윤기 없는 표면을 통해 비칠지도

모른다. 거울의 특질은 세상이 우리를 보는 방식과 우리가 어떻게 계속 자신에 대한 새로운 관점을 얻을 수 있는지를 생각하도록 권한다. 거울은 무엇이 어떻게 보이는가에 대한 우리의 인식을 왜곡할 수도 있다.

당신이 받아들이는 이미지는 꼭 당신에 대한 반사가 아닐 수도 있다. 당신의 삶에서 그 의미와 중요성을 생각하도록 이끄는 다른 사물이나 사람의 반사일 수도 있다. 반사되는 것마다 당신이 곰곰이 생각할 무언가의 상징이 될 수 있게 하라.

믿음으로 세상을 보고 아름다움을 영혼으로 느끼는 훈련으로서의 사진 작업에서 그리고 이 책에서 내내 당신에게 마음의 눈으로 보라고 권했다. 거기에서 드러나는 진실을 목격하기 위해 세상을 응시하고 자신을 응시하는 것이다. 데이비드 화이트David Whyte는 물의 은유를 이용한 시 「모든 진실한 서약 All the True Vows」에서 자신의 중심에 있는 진실을 기억한 다음 호수에서 찾은 '고요한 반영에 그 진실을 속삭이라'고 권한다.

자기 얼굴을 보면서 소리 내어 말하는 것에는, 시각적 기도 행위와 우리가 탄생한 모습 그대로에 대한 존중에는 강력

한 무엇이 있다. 카메라는 이 진실을 더욱 분명히 보는 데 도움이 되며, 이미지를 받아들이는 행위에서 우리는 자신의 경험에 비추어 그 진실을 입증한다. 호수나 바닷가나 가까운 개천 또는 욕조에 물을 받아 가장자리에 기대어서라도 물가로 여행을 떠나 거기에서 찾은 '고요한 반영'에게 진실을 속삭이고 반응에 귀기울이고 그것을 기억하고 싶어질 수 있다. 자신의 목소리로 그것을 크게 노래하고 곡조나 성가를 만들어 조용한 순간에 그 구절을 자신에게 반복하라.

신비로운 거울

거울 은유는 특히 중세에 기독교 신비주의 전통에서 중요한 것이었다. 모든 피조물은 신의 반영이었지만 그것이 흐릿하게 되었다는 해석이다. "우리가 이제는 거울에서 희미하게 보지만 그때는 얼굴을 맞대고 볼 것이다"(고린도전서 13:12)라는 바울의 유명한 말에서 우리는 거울 은유를 만난다. 바울이 살

던 시절인 로마 시대에 거울은 놋쇠를 연마한 것이었다. 르네상스 시대에 와서야 투명한 유리로 만들어졌다.

영적 여행의 목표는 더 깨끗이 비치도록 이 거울을 연마하는 것이다. '연마한 거울'의 이미지는 수피교에서도 발견된다. 시인 루미는 "모두가 마음의 맑은 정도에 따라 눈에 보이지 않는 것을 보며 이는 얼마나 마음을 연마했는가에 달려 있다. 누구든 마음을 더욱 연마하면 더 많이 볼 수 있다. 눈에 보이지 않는 더 많은 형태가 그에게 모습을 드러낸다."[2] 수피교는 인간의 마음이 신의 빛을 비추는 연마한 거울과 같다는 비유를 사용한다. 마음을 더욱 연마할수록 신을 더 비출 수 있다.

유감스럽게도 평소 우리 마음은 먼지와 녹으로 덮여 있어 신이 충분히 비춰질 수 없다. 이 불투명함이 바로 하부의 무의식, 그림자 측면, 차라리 존재하지 않는 척하고 싶었던 자신의 모든 부분이다. 우리가 할 일은 더 많은 신의 속성이 우리를 통해 빛날 수 있도록 마음을 연마하는 것이다. 카메라 렌즈에 때가 끼거나 내부가 먼지투성이가 되어 렌즈를 통해 들어오는 이미지가 그 빛이나 광휘를 잃은 때를 생각해보라. 몇 달에 한번은 카메라를 수리점에 보내 전문적으로 청소해 최대한 선명

함을 주는 시각 도구가 되어야 한다.

유대교 전통에서는 거울의 힘에 대해 이와 비슷한 통찰이 지혜서에 나온다. 지혜 부인은 '영원한 빛의 반영이고 신이 행하시는 일의 티끌 없는 거울이며 신의 선량한 형상'(지혜서 7:26)이라고 표현된다.

카르멜회 신비주의자 아빌라의 테레사Teresa of Avila는 자서전에서 이렇게 썼다.

> 내 영혼이 갑자기 묵상에 잠겼다. 뒤나 옆이나 위아래 어느 곳도 전부 깨끗하지 않은 곳 없이 밝게 빛나는 거울과도 같았다. 그 가운데 내 주 그리스도가 내가 늘 보는 그대로 모습을 보이셨다. 내 영혼의 모든 부분으로 마치 거울처럼 그분을 또렷하게 보는 것 같았다. 그리고 이 거울은 또한 (중략) 어떻게 표현해야 할지 모르게 아주 애정 어린 소통 수단으로 주님께 완전히 새겨졌다.[3]

이어서 테레사는 인간적이고 부서진 면이 이 거울을 '흐리게 해 어둡게 만들어' 신이 나타나거나 보일 수 없게 된다고

썼다. 사진에서도 직접 신의 사진을 받아들이는 것이 아니다. 우리 너머의 무엇 또는 예상하는 표면 아래의 무엇을 가리키는 이미지를 받는다. 스스로 우리의 근원을 뚜렷이 비추도록 이끌리듯 우리가 찍는 사진이 신의 비전을 더 뚜렷이 비추는 거울이 될 수 있다.

베긴회 신비주의자 막데부르크의 메히트힐트Mechthild of Magdeburg는 신을 우리가 응시하는 '영원한 거울'이라고 표현한다. 하지만 우리의 시각이 흐려지고 만다. 영혼은 신성한 빛을 비추는 내면의 거울이다. "영혼이 말한다: 신이시여, 당신은 내가 사랑하는 분, 나의 욕망, 나의 흐르는 샘, 나의 태양이시며 나는 당신의 거울입니다."[4]

잠시 앞의 주제와 연결하자면 우리 내면의 거울은 자신이 거부한 그림자에 의해 흐려진다. 숨겨진 채로 두고 싶었던 대상에게로 시선을 돌리는 데 카메라가 도움이 된다. 어떤 대상을 프레임에 잡는 방식에 관심을 기울이면, 우리가 가장 중시하는 것과 함께 외면하고 싶은 것이 무엇인지도 발견할 수 있다. 여기에 관심을 두는 목적은 우리가 거부했던 것을 신성하

179

거나 가치 있는 것으로 더 잘 인식하기 위해서이다. 카메라가 깨끗한 거울이 되어 이것이 우리에게 되비칠 수 있다. 우리가 모든 범위의 피사체와 주제로부터 이미지를 받아들여 특정한 것으로 초점을 좁히는 경향을 파악할 때, 보는 능력은 넓어지기 시작한다.

우리는 역사와 이야기의 이곳저곳에서 반사와 거울을 만난다. 『거울나라의 앨리스』에서 앨리스는 거울을 통해 다른 세상으로 간다. 매일 이 세상에서 누가 제일 예쁘냐고 묻는 『백설공주』의 여왕처럼 동화에서 거울은 허영을 나타낼 수 있다. 이 동화에서 마법의 거울은 단순히 앞에 있는 것을 비추는 것만이 아니라 보이지 않는 것에 대해 말한다. 보이는 것과 보이지 않는 것의 진실을 말한다. 잔인하리만치 솔직하며 흔들리지 않는다. 마법 거울은 속지 않는다.

거울은 왜곡할 수 있지만 진실을 비출 수도 있다. 현실을 드러낼 수 있다. 사물을 보는 다른 방법을 제시함으로써 더 분명히 보도록 도울 수도 있다. 분별의 재능을 길렀다면 거울은 가장 신성한 것이 무엇인지를 비출 수 있다.

카메라는 세상을 더 명확히 보는 렌즈와 거울로 기능할 수 있다. 전통적 일안 반사식 카메라(SLR 카메라)는 모두 거울을 부품으로 이용해 이미지를 만들어냈다. 이미지를 받아들일 때 주어진 장면에서 보고 싶은 것만이 아니라 거기에 정말 무엇이 있는지 보는 능력을 기를 기회가 생긴다. 사진은 진실을 비추는 데 도움이 될 수 있다.

스스로 거울이나 카메라가 줄 수 있는 새로운 관점으로 사물을 보려 할 때, 또는 스스로 신에게 놀라움을 느끼려 할 때 수도원 전통에서 '회심의 길'이라고 하는 상태에 있는 자신을 발견한다. 회심은 지속적인 성장에 대한 서약이다. 생전에 결코 완전히 도달하지 못할지라도 신을 향한 내면 여행을 심화하고 탐구하는 것을 뜻한다. 또한 삶에 대해 냉소적이 되거나 전부 보았다고 생각할 때는 회심의 서약이 흐려졌다는 뜻이다. '마음의 눈'으로 세상을 더 완전히 있는 그대로 보는 능력을 개발하려면 깨끗한 렌즈, 연마한 거울 그리고 시각을 집중하고 향상하는 다른 방법이 필요하다. 이것들은 우리가 돌파해야 할 환각의 층이 항상 더 있음을 계속 발견하는 동안에도 회심을 지속하도록 돕는다.

내면의 거울을 연마하는 방법은 영적인 단련과 마음으로
보는 능력을 통해 더 많은 장소와 경험 속에서 신을 더 뚜렷이
보는 것이다.

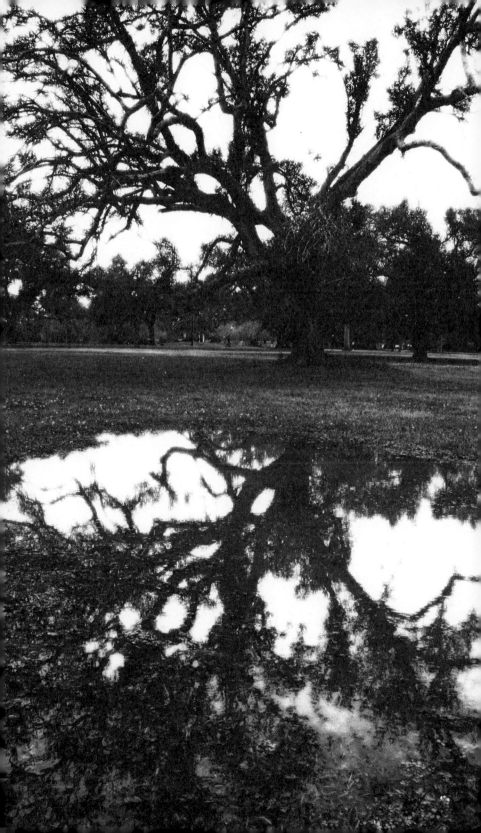

명상:
마음의 거울을 연마하기

앉기 편안한 자세를 찾아 침묵에 들어가라. 눈을 감고 시선을 내면으로 돌려 내면의 풍경으로 들어가는 문지방을 넘는다고 상상하라. 숨을 더 깊이 쉬기 시작하라. 숨을 들이마실 때 시시각각 당신을 유지하면서 이 삶의 선물을 맞이하라. 숨을 내쉴 때 무엇이든 이 명상의 시간에 필요하지 않은 생각이나 마음의 혼란을 풀어주고 포기하라. 이렇게 받아들이고 풀어주는 리듬의 호흡 주기를 수차례 진행하라.

손을 가슴에 대고 몸과 물리적 연결을 만든 채로 서서히 머릿속에서 의식을 끌어내 마음의 중심으로 내려가라. 당신이 무엇을 느끼는지에 주목하며, 당신의 경험이 무엇이든 그것을 바꾸려 하지 말고 그것을 위한 공간을 만들어 잠시 쉬어라. 신비주의자들이 말하는 무한한 연민의 근원을 끌어내는 것은 우리 마음에 존재한다. 자신을 부드럽고 상냥하게 품고 당신과 당신의 경험에 대한 연민으로 자신을 가득 채우는 것이다.

마음의 공간에서 쉬면서 자기 마음을 들여다볼 수 있다고

상상하고 거기에 있는 거울을 보라. 이 거울이 어떻게 보이는지 주목하라. 어떤 물질로 만들어졌나? 아마도 놋쇠나 은, 주석이나 유리, 그 밖에 다른 무엇일 수 있다. 그 표면의 특질을 살펴보라. 흐리거나 녹이 슬었나? 불투명하거나 칙칙한가? 빛나거나 반짝거리는가? 먼지나 티끌이 덮였나? 무엇이든 거기에서 발견한 것을 연민으로 품으며 함께하라.

내면의 거울과 대화하는 시간으로 들어가라. 내가 신의 광휘를 비추지 못하게 하는 것이 무엇인가? 그 응답에 귀기울이자. 어떻게 하면 이 거울을 연마하고 빛낼 수 있는가?

이 이미지에 대한 탐구를 마쳤을 때 당신의 호흡으로 돌아가라. 들숨과 날숨을 몇 차례 쉬고 나서 천천히 호흡을 자신이 있는 공간에 대한 의식으로 되돌리자. 잠시 당신이 만난 이미지에 관한 일기를 쓰거나 거기에서 본 것을 반영하는 그림을 그리며 당신의 체험과 함께하라.

사진 탐구:
거울

반사에 관심을 기울여보라. 당신에게 비치는 이미지를 받아들이며 마음의 눈으로 직관하는 산책과 사진 여행에 들어가라. 금속, 창문, 물 그리고 뜻밖의 장소에서 비치는 것에 주목하라. 세상이 당신에게 비추는 것에 대한 인식을 끌어올릴 수 있는지 확인하라. 당신이 찾은 거울이 사물을 있는 그대로 비추고 새로운 관점을 제공하게 하라. 어떤 거울은 집중을 돕지만 어떤 거울은 왜곡하는 듯 보이는 점에 주목하라.

당신에게 관심을 달라고 초대하는 것과 내면에서 반응해 일어나는 것이 무엇인지 인식하라. 각각의 초대를 자신의 반영과 내적 성장을 위한 촉매이자 선물로 받아들이자. 이 이미지가 어떻게 당신에게 새로운 것, 당신이 누구이고 신이 누구인가에 대한 새로운 관점을 드러내는가?

사진 탐구:

물 위의 반영

호수, 강, 바다, 웅덩이 아니면 수영장이라도 물 가까이 살고 있다면 바람이 부는 날에 거기로 가서 잔물결이 이는 수면에 비치는 반영을 촬영하라. 물의 왜곡이 어떻게 다른 이미지를 만들어내는지 탐구하며 여러 각도로 놀이하라.

그리고 바람이 가라앉아 잔잔한 날에 다시 가라. 매끄러운 수면의 반영을 촬영하고 다른 때와 이 경험의 차이에 주목하라. 정적과 동요 속에서 비치는 가능성에 관해 각각 무엇을 깨달았는가?

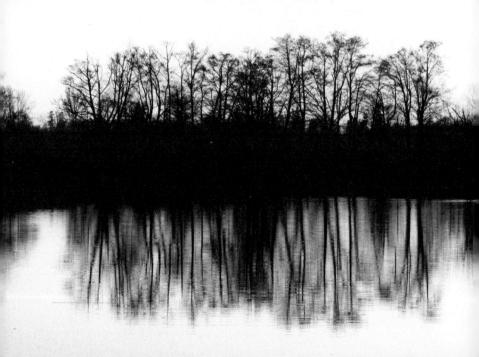

사진 탐구:
미덕의 반영

자기 안에서 키우고 싶은 무언가를 비추는 이미지를 세상에서 찾아내면, 대상을 비추는 카메라의 능력을 의도적으로 우리 작업 과정에 끌어올 수 있다. 기독교에서는 결점과 단점에 집중하기보다 인내, 관용, 연민 같은 특정 미덕을 기르는 수행을 한다. 어떤 미덕을 자신의 생활에 가져와 앞으로 며칠간 거기에 집중하는 노력을 하고 싶은지 생각하라. 마음의 눈으로 보는 산책에서 이 미덕을 마음에 품은 채로 그것을 비추고, 당신에게 그 새로운 측면을 드러내는 이미지를 받아들이도록 하라. 당신이 만나는 것에 관심을 기울이자. 당신의 사진이 이 미덕의 반영, 즉 새로운 관점으로 들여다보는 창문을 제공하게 하자. 때로는 인내를 기르는 데 집중한다는 것이 추상적 관념처럼 느껴진다. 그러나 아주 천천히 땅을 가로질러 가는 달팽이에서 아름다움을 발견한다면, 그 이미지의 순간은 자기 삶에서 찾는 강력한 반영으로 남을 수 있다.

사진 탐구:
시의 반영

여기에서 초점이 시詩라는 것 이외에는 위의 훈련과 비슷하다. 인기 있는 시인이나 작가와 관련해 1년 동안 매일 읽을거리를 제공하는 『C. S. 루이스와 함께하는 1년 Year with C. S. Lewis: Daily Readings from His Classic works』이나 『루미와 함께하는 1년 A Year with Rumi: Daily Readings』 같은 책들이 있다. 시나 영감을 주는 문구를 읽고 나서 일종의 거룩한 독서를 종일 천천히 길게 지속하는 수행을 매일 이어가라. 하루를 보낼 때 당신이 읽은 것과 연관해 새로운 차원을 제공하는 이미지를 인지하라. 같은 과정을 매일 성경을 읽는 것으로 진행할 수도 있다.

생각해볼 문제

- 당신과 거울의 관계는 어떠한가? 우리 문화에는 거울에 관한 여러 가지 이야기가 있다. 때로는 허영을 뜻하고 때로는 거울을 깨면 7년 동안 재수가 없다는 식으로 사람들은 거기에 문화적 만남이 있다고 믿는다. 유대교의 시팅 시바 Sitting Shiva 전통에서는 자신이 비치는 상에 집중하지 않고 죽은 사람에게 집중하기 위해 거울을 가린다. 잠시 시간을 내어 어떻게 거울이 당신에게 긍정적이거나 부정적인 방식으로 영향을 주는지 인식하라. 잠시 영혼을 고요히 하고 거울과의 관계에 대한 통찰을 불러와 떠오르는 이미지, 감정, 기억을 확인하라. 여기에 이름을 붙이면, 저항이 발생하더라도 그것을 풀어주는 데 도움이 될 수 있다.

- 사물이 비치는 방식에 관심을 가짐으로써 자신에 대해 무엇을 발견했는가? 이 뒤집힌 관점이 당신에게 무엇을 선물로 주었는가?

- 이 장 첫머리 사티아머티의 시에서는 거울이 '완벽한 무한한 애정 어린 관심으로' 그녀를 담는다고 표현했다. 당신이 받아들이는 반영이 어떻게 마음의 눈으로 애정 어린 관심으로 세상을 받아들이는 방법이 될 수 있는가?

194

- 당신에게 다가오는 거울은 무엇인가? 거울이 당신의 슬픔이나 기 쁨을 비춘 순간이 있는가?

7
우리 안에서
신성함을
발견하기

조화의 힘과 깊은 기쁨의 힘에 평온해진 눈으로 우리는 만물의 삶을 들여다본다.

— 윌리엄 워즈워스 William Wordsworth

나는 투명한 안구가 된다. 나는 아무것도 아니다. 나는 모든 것을 본다. 보편적 존재의 흐름이 나를 통해 순환한다. 나는 신의 본질적 부분이다.

— 랠프 월도 에머슨 Ralph Waldo Emerson

아무도 꽃을 제대로 보지 않는다. 꽃은 너무 작고 우리는 시간이 없다. 그리고 친구를 사귀는 데 시간이 드는 것처럼 보는 데에도 시간이 필요하다.

— 조지아 오키프

자화상

처음 두 장에서 우리는 세상에서 이미지를 받아들이는 기술을 간단히 훈련했다. 그것은 자신의 내면 탐구를 위해 주어지는 선물에 존재하는 것으로 시작했다. 3장에서는 렌즈를 통해 신성하게 보는 것의 다른 차원에 몰두하기 시작했고, 내면의 그림자와 빛이 상호작용하는 것에 집중했다. 이어서 4장에서는 삶과 우리가 자신에 대해 이야기하는 것을 어떻게 프레이밍하는가를 탐구했다. 다음 5장은 색이 주는 영감을 생각해볼 것을 권했고, 6장은 신성함이 어떻게 세상에 비치는지 보는 방법을 제안했다.

이 주제들이 한 맥락으로 이어져 이번에는 '자화상'에 관한 장으로 우리를 이끌었다. 이제 보는 것과 타인에게 보이는 것이 무엇을 뜻하는지 생각해볼 것을 권한다. 사진을 통해 자신을 직접 드러내면 상당히 상처받기 쉬운 느낌이 든다. 이미 이 과정에서 당신이 받아들인 사진들이 각기 당신을 움직이는 어떤 것을 드러내기 때문에, 어떤 의미에서는 모두가 자화상이

라고 할 수 있다.

그 과정에 들어갈 때 다시 당신의 내적 과정을 매우 의식하라. 어디에서 저항이 발생하고 어디에서 흐름을 타는지 주목하라. 이 주제가 당신 안에서 무엇을 촉발하는지 궁금해하라. 내면의 대화를 더 의식하고 그것이 당신의 과정에 통찰력을 가져올 수 있게 하라. 이 프로젝트를 시작하는 방법을 직관적으로 인식하는 동안 내면에서 일어나는 대화를 표현하는 자화상을 어떻게 만들 수 있는가?

자신을 응시하는 것은 대단히 친밀한 행위이다. 마음의 눈으로 자신의 이미지들을 받아들이는 것은 특히 친밀하다. 더 깊은 인식과 이해를 바라는 욕구와 연민을 품고 자신을 응시할 수 있도록, 시작하기 전에 심호흡하며 마음의 의식과 연결하라.

참 자아와 거짓 자아

우리는 모두 가공의 페르소나, 즉 거짓 자아를 지닌다. 지금까지 살펴본 바와 같이 우리는 환각을 꿰뚫어보는 데 능하지 않다. 우리의 시각은 문화적 기대와 개인적 추구와 목표에 따라 흐려진다. 우리를 둘러싼 세상을 있는 그대로 보지 못하는 것과 마찬가지로 이 빛 속에서 자신을 보지 못한다. 자신이 누구이고 무엇을 가장 깊이 바라는지를 타인이 결코 알지 못하도록 가면을 유지하는 데 많은 에너지를 많이 쓴다. 그토록 계속 감추다가 자신마저 진실을 잊어버린다. 그러므로 영적 수행은 감추어진 것을 밝히기 위한 평생의 여정이 된다.

우리가 '죄'라고 부르는 것은 나의 거짓 자아가 다른 모든 것의 중심에 놓이는 근본적 현실이라고 가정할 수 있다. 사람들은 거짓 자아의 힘을 쌓아 올리는 권력, 업적, 재산을 얻으려고 애쓰느라 일생을 보낸다. 진실하기보다 '잘 팔리는' 것, 타인의 눈이나 사진으로 보기에 아름다운 이미지만을 창작하려 할 때 예술 작업에서 거짓 자아가 영원히 계속된다.

거짓 자아의 감정은 위로 아래로, 다시 위로 올라가며 끊임 없이 바뀐다. 우리는 표면의 경험과 감정의 물결에 실려간다. 참 자아로 내려오면 분위기에 빠지거나 휩쓸리지 않는 평정과 고요의 장소를 발견한다. 지성의 분주한 파악 작용이 갑작스럽게 멈추고 창작의 가운데 예기치 않은 평온을 발견할 때 이 체험에 닿을 것이다.

운이 좋으면 언젠가 그런 거짓 자아의 생활 방식에서 한계에 맞닥뜨릴 것이다. 그리고 깊은 의미, 진정 무엇이 문제인가에 대해 질문하기 시작할 것이다. 천천히 눈앞에서 환각의 장막이 떨어지듯이 분투와 집착이 사라지기 시작한다. 주변 세상의 전체 스펙트럼을 사진에 반영하게 될 것이다.

진정한 나의 모습, 참 자아와 본성을 발견하려면 자신에 대한 자기만의 계획을 포기하고 신이 내 마음에 심은 욕구에 깊이 귀기울여야 한다. 찬사와 업적 아래에 숨은 나의 정체를 발견해야 한다.

믿음으로 세상을 보고 아름다움을 영혼으로 느끼는 생활의 본질은, 거짓 또는 피상적 자아의 설득을 천천히 놓아주면서 참 자아와 만나고 참 자아로 행동하도록 돕는다. 사실 우리

는 각자 수많은 주체로 이루어졌다. 거짓 자아로 살아갈 때 우리는 타인에게서 찬사를 끌어내는 부분을 드러내고 싶어한다. 한편 자아상에 맞지 않는 부분을 깊이 감춘다. 이것이 앞에서 탐구한 그림자이다.

온전함을 향한 여행은 늘 자신의 전부를 기꺼이 맞아들인다. 이러한 환대 행위에서 관심을 받으려고 경쟁하는 우리 안의 여러 목소리들을 천천히 통합한다. 우리는 통일된 목소리로 살아가는 방법을 배운다. 카메라 렌즈를 통해 받아들이는 이미지는 우리가 주변 세상의 풍요로움과 다양성을 보게 만든다. 우리는 내면으로 그것을 보게 될 것이다.

머튼은 『내적 체험The Inner Experience』에서 이렇게 썼다.

이미 십여 가지 다른 칸으로 나뉜 사람에게 일어날 수 있는 최악의 일은 잇따른 칸들을 봉쇄하고 그에게 이것 하나가 다른 모두보다 중요하니 이제부터 특별한 주의를 기울여 다른 것들과 분리해 유지해야 한다고 말하는 것이다. (중략) 직관적인 인식 같은 것을 생각하기 전에 가장 먼저 해야 할 일은 자연적 화합을 회복하고 구획된 존재를 단순하고 통합된 전체로 재통일하도록 노력하며, 통일된 인간으로

살아가기를 배우는 것이다. 이는 '나'라고 말할 때 진정으로 당신이 말한 대명사를 뒷받침하는 누군가가 존재하도록 흩어진 자기 존재의 파편을 결합해야 한다는 뜻이다.[1]

하지만 진정한 자화상을 찾는 것은 거짓 자아를 포기한다는 뜻이기에 도전적인 여행길이다. 거짓 자아와 뿌리 깊은 양식과 습관이 주는 긍정을 포기하며, 익숙한 모든 것의 안락함과 안도감을 놓아주며, 자신이 모르는 것, 즉 우리가 깊숙이 진정으로 누구인가를 찾는 여행을 떠난다는 뜻이기 때문이다. 우리는 존재하고, 타인과 관계하면서 익숙한 방식을 되풀이하고 그것을 고수한다.

참 자아는 이상화된 자아 또는 완벽한 자아가 아니라 오히려 우리가 모두 보유한 꾸밈없고 취약한 인간적인 자아이다. 관심이나 긍정을 얻으려고 강박적으로 애쓰지 않는 것이다.

보이는 존재의 가치

자화상은 많은 감정을 불러일으킬 수 있다. 사실 나 자신도 피사체가 되는 데 저항을 느낀다. 어느 정도는 가족 모두가 자기 카메라를 가지고 있는 집안에서 외동에 첫 손주로 자란 탓이다. 아주 자주 카메라 시선의 초점이 되었다. 이제 성인이라 이렇게 1차원 방식으로 자신을 내보이지 않기를 선택할 수 있어 감사하다. 하지만 자신에게 더 관대해짐으로써 이것이 나에게 일으키는 불편함을 오히려 탐구해보라는 권유도 있다.

자신과 주변 세상에 스스로를 완전히 내보이는 데 문제를 느끼는 사람이 많다. 당신도 그렇다면 이 장은 아마도 책 전체에서 당신에게 가장 중요하며 친절한 부분일지도 모른다. 아주 좁은 변수에 근거해 매력을 판단하는 세상에서 취약함과 자기 회의를 받아들이는 것은 용감한 행위이다. 스스로 받아들이는 사진들을 살펴보고 거기에서 일어나는 판단에 연민으로 함께하며 자신에 대한 관대함을 수행해야 한다.

그중 어떤 이미지는 당신을 놀라게 할 것이다. 당신의 모습

이 마음에 들거나 생각보다 더 피곤해 보이거나 가족 유사성이 드러나는 경우를 발견할 수도 있다.

사진을 통해 자화상을 만들고 받아들이는 행위는 본질적으로 "나를 봐"라고 말하는 방법이다. 너무 자만하지 말라거나 허영에 관련된 메시지를 들으면 우리는 스스로를 제어하게 된다.

사진은 우리가 세상을 어떻게 보는가에 관한 무언가를 드러내기에 어쩌면 모두 자화상이다. 이제 당신의 사진이 당신에 관해 말해야 하는 것을 탐구하기 시작하라. 당신이 렌즈 뒤가 아니라 앞에 설 용기를 낼 때 천천히 나아가라. 당신을 진심으로 사랑하고 지지하는 사람들과 이미지를 공유하라.

자기 이미지와의 대화

게슈탈트 심리치료에는 빈 의자를 이용해 과거의 해결되지 않은 감정과 문제를 탐구하는 기법이 있다. 빈 의자에 앉아 있는

특정한 누군가를 상상하고 그 사람과 대화하라고 요구한다. 가끔은 빈 의자와 자기 자신으로 나타나는 양쪽 사람의 대화를 가정하라고 한다. 우리가 충돌을 경험하는 사람이나 대상과 진정한 대화를 나눌 때 자신과 타인에 대한 연민이 커진다는 개념이다.

당신을 불편하게 하는 자신의 이미지를 찾아라. 그것과 자리해 판단을 해제하고 받아들이기 위한 공간을 열어라. 이 이미지가 다른 하나의 정체성이며 그와 대화할 수 있다고 상상하라. 거기에 목소리를 부여하고 대화에 들어가라. 글을 쓰거나 상상하는 것에서 이를 실현할 수 있다.

내면에서 상충하는 목소리를 인지함으로써 이 훈련을 할 수도 있다. 내면에서는 항상 일을 바르게 하고 싶어 하는 완벽주의자도 있고, 결과를 전혀 생각하지 않고 미지의 것으로 들어갈 준비가 된 모험가도 있을 것이다. 이 목소리들 사이의 공간에서 종종 긴장이 느껴진다. 마음의 눈으로 직관하는 산책을 하러 나가 이런 자아의 부분들을 각각 표현하는 이미지를 받아들일 수 있는지 알아보라. 그리고 집에 돌아올 때 그 이미지들이 서로 대화를 나누게 하라. 그들이 일인칭으로 말하게

하라. 그들이 서로 무슨 말을 해야 할까?

이것은 우리가 내면의 다자를 포용해 통합과 총체성을 이루는 여정의 한 부분이다.

명상:

몸에 대한 감사

이 명상의 목적은 몸을 깊이 인식하고 몸이 당신에게 준 모든 것에 감사하는 마음으로 빠져드는 것이다.[2] 자화상에 관여하는 행위는 대개 온갖 불안과 몸에 관한 내면의 수다를 불러일으키며 이 명상은 당신이 연민과 감사의 장소로 들어가도록 돕는다. 자화상 시간 전에 몸에 담긴 이야기를 더 잘 이해하고자 명상을 이용할 수도 있다. 당신의 자화상은 불안이나 두려움이 아니라 이해, 감사, 발견에 대한 갈망의 장소에서 나온다.

그 과정을 통해 당신이 발견할 것에 대해 열린 자세로 있기를 권한다. 우리는 각자 신체적 자아에 말 그대로 '체화된' 아주 많은 역사를 지닌다. 몸은 우리가 기쁨과 비통을 헤쳐나가게 하며 세상을 경험하는 그릇이다.

사진 여행을 시작하기 전 당신의 몸에, 광대함과 감수성의 감각 속에 스스로를 내려놓는 한 방식으로 이 명상을 경험하고 싶을 수도 있다.

호흡과 마음을 보살피며 스스로 내면으로 움직이기 위해

준비하라. 손을 가슴에 대고 몸을 돌아 솟구치는 피의 경이로움에 감사하라. 당신에게 스며드는 호흡에 감사하라. 잠시 생명을 유지하는 이 자연적 리듬을 찬미하라.

의식을 몸 깊숙이 더 이동하라. 될수록 가까이 귀를 기울이고 몸의 지혜 안에 자기를 놓아라.

서서히 의식을 발로 이동하고 무엇을 느끼는지 주목하라. 당신에게 봉사하고 지지하는 발에 여러모로 잠시 감사하라. 떠오르는 모든 기억을 인식하고 시간을 내어 거기에 존재하라. 대지에 뿌리내린 자신을 어떻게 체험하는지 깊이 반추하라. 일어나기를 바라는 모든 감정이나 이미지를 당신 안으로 들여 공간을 가지게 하라(여기에 얼마간 시간을 할애해야 한다). 감사하며 호흡하고 해방감을 발산하라.

몸의 각 부분에 감사하며 떠오르는 모든 기억과 이미지에 주목하라. 잠시 각각에 대한 질문을 직관적으로 인식하라.

다리: 어떻게 세상에 서 있나? 어떻게 걷는가?

골반: 세상에 무엇을 낳는가?

배: 무엇에 영양분을 공급받는가?

211

가슴: 누구를 사랑하는가?

등: 무엇을 나르고 있나?

팔: 무엇을 껴안는가?

목: 무엇을 말하거나 노래하고 싶은가?

얼굴: 어떤 얼굴을 세상에 보이는가?

의식을 다시 몸 전체로 가져와 이런 질문들을 품자. 몸이 당신에게 가르치려는 것은 무엇인가? 몸이 어떤 질문을 하는가? 몸이 어떤 초대를 하는가? 오늘 몸이 주는 지혜는 어떤 것인가? 몸이 어디에서 당신에게 실망을 주었나? 용서하라고 권유받은 것이 있는가?

밝혀진 것들에 감사하는 마음을 가지며 시간을 끝내라. 이제 천천히 의식을 다시 방으로 가져오라. 잠시 시간을 내어 당신이 깨달은 모든 것, 떠오른 모든 이야기와 기억을 기록하고 서서히 자신을 되돌리자.

사진 탐구:

자화상

자화상을 받아들이려 할 때 보통은 당신 얼굴의(실제로 어느 정도 그렇게 받아들여지는) 전형적 이미지를 생각할 것이다. 하지만 그동안 이 책에서 배운 것을 이 과정에 가져와보자. 자화상은 그림자와 빛의 놀이일 수 있고, 프레이밍을 창조적으로 활용해 자신의 일부만 드러낼 수 있다. 물, 거울, 창문 또는 당신의 모습을 보여주는 다른 빛나는 표면에서 반사를 통해 이루어질 수 있다. 발, 손, 눈 등 몸의 일부만 사진을 찍을 수도 있다. 또한 당신 환경의 중요한 사물을 통해 자신에 관한 무언가를 드러내는 이른바 '환경 자화상'이라는 것도 있다.

　카메라에 타이머가 있다면 그것을 이용해 이미지를 받아들이는 놀이를 할 수 있다. 너무 심각하지 않게 이 과정을 즐기며 놀이 과정에서 발견하는 것을 확인하라. 삼각대가 없으면 탁자나 의자 팔걸이에 카메라를 놓을 수 있다. 다른 각도와 프레임을 시도해 당신에 관한 무언가를 표현하는 것이 있는지 확인하라. 발견의 일부는 실험을 통해 나온다.

이번 주제에 접근하는 다른 방법은 자신의 오래된 사진을 살펴보면서 당신 안에서 불러일으키는 무언가에 다시금 주목하는 것이다. 마음의 눈으로 그 사진들을 응시하는 시간을 가져라. 사진을 스캔해 컴퓨터로 가져와 사진 편집 소프트웨어로 약간 놀이를 할 수도 있다. 다른 식으로 잘라 새로운 프레임을 창조해 무엇을 일깨우는지 보거나 색의 효과를 늘리거나 줄이며 놀이하라.

자화상이 복잡함과 아름다움을 전부 갖추어 완벽하게 당신의 모든 모습을 표현할 필요는 없음을 기억하라. 당신에 관해 중요하게 느껴지는 무엇이 비치는 순간을 포착한다는 개념이다. 일주일 과정 동안 여러 이미지를 받아들이게 될 것이다. 그것들과 시간을 보내며 어떤 것이 강한 공명이나 불협화음의 느낌을 일으키는지 주목하라. 자화상에서 불협화음은 정말 불편하지만 그만큼 깨우침을 줄 수 있다.

사진 탐구:
개인적 상징성

> 당신의 사진은 어떤 의미에서 당신의 자서전이다.

> — 도로테아 랭

일상생활에서 가장 완벽한 순간만이 아니라 불완전한 순간에도 당신에게 상징적인 사물을 찾아라. 예컨대 아침의 커피잔이나 책상에 놓인 싱싱한 꽃이 담긴 꽃병일 수 있지만 구석에 뭉친 수건, 싱크대에 쌓인 더러운 접시 더미, 줄에 걸린 빨래, 말리려고 바깥에 내놓은 장화도 보여줄 수 있다. 무엇이 더욱 당신의 관심을 부르는가? 각 상징이 당신에 관해 무엇을 드러내는지, 당신이 하루하루와 생애를 어떻게 보내는지 깊이 생각하라. 일상의 신성한 날을 기록하라. 말없이 매일의 이야기를 하라.

마음의 눈으로 직관하는 산책을 하러 나가 바로 지금 당신의 삶에 대한 상징을 자연에서 찾아내라. 나무, 꽃, 동상 또는 세상의 어떤 사물이 바로 지금 당신의 삶에 관해 이야기하는지 살펴보라.

사진 탐구:
자기 인식

하루하루를 어떻게 보내는가에 따라 삶을 어떻게 보내는지가 정해진다.

— 애니 딜라드 Annie Dillard

이 탐구에서는 당신이 하루하루를 어떻게 진정으로 보내는지를 생각해보자. 당신이 사랑하는 것 또는 의무와 이행할 마감에 대해서 보내는가? 잃어버린 무엇이 느껴지는가 또는 당신의 시간에 충만한 경험이 있는가? 더 많은 에너지를 바치고 싶은 대상은 누구인가? 더 많은 공간을 갈망하는 꿈은 무엇인가? 당신의 뇌리를 떠나지 않는 '해야 하는 것'들은 무엇인가? 당신의 거짓 자아를 비추는 이미지와 참 자아를 비추는 이미지에 관심을 기울이자. 당신은 각각에서 무엇을 주목하는가?

눈을 감고 내면으로 들어가라. 오늘 기분은 어떤가? 그것을 사진으로 받아들이도록 하라. 당신이 말하려는 것을 주위의 사물이 어떻게 강화하거나 훼손할 수 있는지 관심을 두어라.

마음의 눈으로 직관하는 산책을 떠나 당신의 가장 깊은 꿈, 갈망, 소원의 느낌을 일깨우는 이미지를 찾을 수 있는지 확인하라. 당신을 발견하는 이미지를 받아들여라.

사진 탐구:
초상 언어

친구들에게 당신을 표현하는 낱말을 두 개씩 달라고 요청해
각 낱말을 표현하는 사진을 찍어라. 모든 이미지를 한데 모아
사진 콜라주를 만들어 당신이 진정 누구이며 타인이 당신에게
서 무엇을 보는지를 확인하라.

생각해볼 문제

- 자화상을 받아들이는 과정을 시작하면서 무엇을 의식하는가? 망설임과 흥분 또는 두려움과 기대 등이 포함될 당신의 감정에 이름을 붙이자.

- 자화상 주제를 직관적으로 인식할 때 바로 떠오르는 이미지가 있는가?

- 당신에게서 불러일으키는 것에 유의하며 그것을 판단 없이 받아들일 수 있는지 확인하라. 이 책을 읽는 동안 이 주제를 통해 더 탐구하고 싶은 새로운 이야기가 떠올랐는가?

- 당신의 이미지가 당신에 관한 무언가를 어떻게 표현할 수 있는가에 집중하는 동안 자신에 대해 무엇을 발견했는가? 자신에게 애정 어린 시선을 던질 수 있었는가?

8
모든 곳에서
신성함을
보기

스케테의 압바 모세가 말한다. "시선이 조금이라도 벗어날 때마다 신을 향한 일직선으로 마음의 눈을 되돌려야 한다."

— 존 카시안 John Cassian

신이 보지 못한다면, 당신은 아무것도 볼 수 없을 것이다.

— 안겔루스 질레지우스 Angelus Silesius

그리스도는 이제 몸이 없다. 당신의 몸밖에. 손도 발도 전혀 없다. 당신의 손과 발밖에. 그는 당신의 눈을 통해 본다. 이 세상에 대한 연민으로 그리스도는 이제 몸이 전혀 없다. 당신의 몸밖에.

— 아빌라의 테레사

신의 이미지

바로 앞 장에서 우리는 이 책이 과정을 통해 탐구한 여러 요소들을 통합하기 시작했다. 이제 신과 신성함이 당신의 렌즈를 통해 어떻게 나타나는지 마음의 눈으로 직관해볼 때이다. 이미 경험을 통해 신성함과 만났겠지만 여기에서는 더 의도적으로 집중한다.

우리는 이미 사진을 활용해 믿음으로 세상을 보고 아름다움을 영혼으로 느끼는 훈련을 해왔다. 속도를 늦추어 마음의 눈으로 세상을 바라보고 이미지를(취하는 것이 아니라) 선물로 받아들이며 연민과 애정 어린 호기심 가득한 방식으로 그 이미지를 응시하는 것이다. 그동안 각 장에서 사진 작업 과정을 통해 발견한 것들을 주목하라고 했다. 이제 당신이 탐구한 모든 맥락을 한데 모아 거기에 큰 패턴이 있는지 눈여겨보아야 한다. 신은 일상의 아주 작은 곳에 임하지만, 우리가 물러나 더 넓은 시선으로 삶을 보고 만물이 한데 얽히는 방식과 패턴에 관심을 기울일 때에도 보인다.

사진 탐구를 하러 나갈 때 이렇게 넓은 관점과 통합에 대한 갈망을 품고 당신에게 무엇이 나타나는지 확인할 것을 권한다. 그림자와 빛, 프레이밍, 색, 반사 그리고 고유한 자화상에 대해 의식하면서 이런 방식으로 본다면 당신을 둘러싼 세상에서 신이 어떻게 행하는가에 대해 어떤 통찰을 얻게 되는가? 사진을 통해 믿음으로 세상을 보고 아름다움을 영혼으로 느끼는 훈련을 할 수 있다면 어떻게 규칙적으로 보아야 하는가? 이 시각을 어떻게 일상생활로 가져오는가?

너무 작은 신으로부터 자신을 해방하기

고요함 속에서 수도사의 마음은 경이로운 감각을 향해 열린다. 애착에서 벗어날 때 수도사는 이기심과 자만이 없는 세상을 볼 수 있다. 모든 곳에서, 뜻밖의 장소와 사람에게서도 기꺼이 신의 존재를 찾으려 한다. 고요함의 취약성이 신의 현현을 위한 환경이 된다. 수도사의 영혼과 몸이 신의 체험으로 채워진다. (중략) 경이로움 가운데 서로 바라보며 그 안에서 수도사는 세상이라는 선물에 감사한다.

— 데이비드 G. R. 켈러 David G. R. Keller [1]

우리는 이미지 속의 신에 대해 말한다. 우리는 감각을 통해 세상을 이해하는 피조물이어서 이미지와 감각 언어를 통해 모든 것을 이해한다. 아무도 신을 본 적이 없다. 모세의 이야기에서도 그는 신의 뒷모습을 얼핏 볼 뿐이다. 우리는 신이 있음을 느낌으로 알지만 은유의 언어로는 더 큰 실재를 나타낼 수 있다.

좁은 범위의 이미지만으로 신을 식별하면 그런 가능성만으로 신을 가두는 문제에 빠진다.

기독교 영성의 전통에서는 신을 알기 위한 두 가지 중요한 길이 있는데 서로 긴장을 일으키며 함께 수행된다. 하나는 긍정의 길 또는 이미지의 길이다. 이것은 종교 예술과 음악, 유도된 상상과 스토리텔링 그리고 물론 사진의 길이다.

다른 하나는 부정의 길 또는 무지의 길이다. 위대한 신비주의자들은 우리가 가진 신에 대한 개념이나 이미지를 마지막 하나까지 다 동원해도 신은 그 전부보다 훨씬 크다고 이해했다. 신의 신비는 예술의 언어를 통해 담으려 하는 모든 것보다 훨씬 더 광대하다.

두 길 모두 필요하다. 부정 없는 긍정의 길은 그것이 가리

키는 실재로서의 이미지 숭배나 우상 숭배가 된다. 긍정 없는 부정의 길은 허무주의 또는 우리가 결코 신에 대해서나 신의 존재 여부조차 아무것도 알 수 없다는 신조가 된다. 그러므로 두 길은 서로 없어서는 안 된다. 이미지를 탐구할 때 여유를 가지고 파악하는 것이 중요하다. 신성한 이미지에 너무 단단히 의지할 때 위험에 빠진다.

1장에서 언급한 머튼이 공중에 매달린 갈고리를 찍은 신의 사진을 돌이켜보자. 신이 말 그대로 갈고리라는 뜻은 아니었지만 그 이미지는 신의 신비를 일깨운다. 당신이라면 머튼의 갈고리 이미지와 같은 것을 어떻게 찍을지 생각해보라.

우리를 시험하고 심판하거나 처벌하는 신, 신성한 자판기처럼 기도에 응답을 주는 신, 모든 것을 지배하는 신, 우리가 지배하는 신, 사랑이나 고통을 받을 만한 사람을 결정하는 신과 같은 여러 가지 신의 이미지가 있다. 그것이 세상의 중심에 있는 신성한 존재와 우리 자신을 보는 관점을 왜곡할 수 있다는 점을 인식해야 한다. 우리는 모두 제한적인 신의 이미지를 가지는 데 감지하기 어렵기도 하고 그리 어렵지 않기도 하다.

믿음으로 세상을 보고 아름다움을 영혼으로 느끼는 훈련과 기도로서의 사진이 주는 선물이 있다. 우리 자신, 세상에 대한 시각, 특히 신성한 존재를 제한하는 것들을 더욱 많이 알아보기 시작하는 것이다. 마음의 눈을 훈련할 때 더 큰 가능성이 열린다. 깨진 화분, 한쪽 눈을 잃은 고양이, 어둡고 비바람 치는 날, 숨 막히게 느껴지는 시절 뒤에 오는 열린 순간, 자신의 아름다운 마음, 당신이 만나는 모든 사람의 마음……. 어디에나 신성함이 넘친다는 것이 진실이라면, 우리는 삶의 어떤 영역에 신을 가두려 하는 모든 은밀하고 교묘한 길의 존재를 발견하게 된다.

명상:
거룩한 독서

성경을 읽고 묵상하는 '경건의 시간'을 가져 보아라. 성경에서 신의 다양한 이미지를 묘사한 구절을 아래에 몇 가지 넣었다. 익숙하지 않거나 불편하게 느끼는 것, 될수록 마음이 끌리지 않는 이미지를 선택하라. 이 수행의 배경을 더 알고 싶다면 경건의 시간에 관한 2장으로 돌아가라.

우선 구절을 꼼꼼히 두 번 읽고 낱말이나 문장에 귀기울이며 그것을 자신에게 조용히 되풀이하라. 그다음 다시 구절을 읽고 떠오르는 이미지, 기억, 감정에 주의를 기울이며 당신에게 빛이 반짝이는 낱말이나 문장을 펼쳐보라. 이것들과 잠시 함께하라. 그리고 구절을 한 번 더 읽고 당신의 기도에서 나오는 초대에 귀기울이자. 침묵으로 이 시간을 마치자.

무엇이든 익숙하지 않은 신의 이미지를 가지고 기도하면서 얻은 통찰과 그저 함께하는 시간을 가지라. 일상에서 이 이미지를 찾는 사진 탐구를 진행하는 것에 대해 생각하라.

내 말을 들어라. 야곱의 집이여. 이스라엘 집의 모든 남은 자여. 자궁에 들었다가 날 때부터 내가 받은 너희가 노년에 이르기까지도 나는 그분이다. 너희가 백발이 될 때까지도 내가 너희를 품을 것이다. 내가 만들었고 낳을 것이다. 내가 품고 구하리라.

— **이사야** 46:3-4

광야 가문 땅에서 너희를 먹인 것이 나다. 내가 그들을 먹이니 배가 불렀고 배부르니 그들의 마음이 오만해져 나를 잊었다. 그러므로 내가 그들에게 사자같이 하며 표범처럼 길가에 도사릴 것이다. 내가 새끼 잃은 곰처럼 그들에게 달려들어 심장을 찢으리라. 들짐승이 그들을 짓이기듯 거기서 사자처럼 그들을 집어삼키리라.

— **호세아** 13:5-8

여호와가 그를 황야에서, 짐승이 울부짖는 광야에서 부양하고 보호하고 보살피며 소중하게 지키셨다. 독수리가 그 둥지를 휘젓고 새끼들 위를 맴돌듯이, 날개를 펼쳐 새끼들을 태우고 날개 위에 올려 나

르듯이 여호와께서 홀로 그를 인도하셨고 이방신이 함께하지 않았
다. 여호와께서 그를 땅의 꼭대기에 두어 밭의 작물을 먹이고 험한
바위에서 꿀을, 단단한 바위에서 기름을, 응유와 양젖과 어린 양의
기름과 바산 황소와 염소와 특상의 밀로 보살피시며 붉은 포도주를
마시게 하셨다.

— 신명기 32:10-14

내가 곧 생명의 떡이다. 너희 조상이 광야에서 만나를 먹었어도 결국
은 죽었다. 이는 하늘에서 내려오는 떡이니 그것을 먹어 죽지 않게
하려는 것이다. 나는 하늘에서 내려온 살아 있는 떡이다. 이 떡을 먹
은 자는 누구나 영생하리라. 내가 세상의 생명을 위해 줄 떡은 곧 내
살이니라.

— 요한복음 6:48-51

오순절이 이르러 그들이 다 함께 한곳에 모였다. 홀연히 하늘에서 격
렬한 바람이 몰아치는 듯한 소리가 나와 그들이 앉은 온 집에 가득했
다. 불길처럼 갈라지는 혀가 그들 가운데 나타나 각자의 위에 놓였다.

— 사도행전 2:1-3

명상:
신성한 이미지

마음의 눈으로 직관하는 산책에 들어가 무엇이 당신에게 관심 받기를 원하는지 그리고 당신 안에서 반응해 무엇이 일어나는지 인식하라. 각각의 초대를 자신의 반추와 내적 성장을 위한 촉매와 선물로 받아들이자. 이 이미지가 어떻게 새로운 것, 신이 누구인가에 관한 새로운 관점을 드러내는가? 사진을 통한 수행이 신에 대한 당신만의 이미지를 어떻게 변화시키는가?

감각을 통해 경험하는 신

마음의 눈으로 직관하는 산책을 출발할 때 생각하라. 신은 어떻게 보이고 어떻게 들리고 어떤 냄새, 어떤 맛, 어떤 느낌일까? 모든 감각을 이 질문에 대한 응답에 맞춘 채로 당신을 둘러싼 세상을 겪어라. 이렇게 서로 다른 신에 대한 감각 경험을 어떻게 이미지를 통해 표현할 것인가?

사진 탐구:
신을 나타내는 이미지의 연대표

일기를 쓰면서 아주 어릴 때부터 지금까지 당신이 평생 신을 상상한 모든 방법을 마음의 눈으로 직관해보아라. 각기 다른 이미지를 최대한 많이 떠올려봐야 한다. 그리고 카메라를 들고 나가 주변에서 이들 중 어떤 것을 일깨우는 이미지를 찾을 수 있는지 확인하라. 이미지를 연이어 찍은 다음 당신이 신과 함께 펼치는 여정에 관한 이야기를 전달하는 연속 장면을 만들어라.

사진 탐구:
내가 믿는 것

'내가 믿는 것'이라는 말을 가지고 자유로운 글쓰기를 시작해 그 문구를 완성하라. 이것을 얼마 동안 반복하며, 매번 새로운 답을 적고 자신의 내면 깊은 곳에서 어떤 가치가 가장 중요하게 느껴지는지 발견하라.

그리고 카메라를 들고 세상으로 나가 신념이 담긴 이야기를 하는 이미지를 받아들일 수 있는지 알아보라. 그 이미지들을 집으로 가져와 또다른 연속 장면을 만들자. 당신 마음의 약속에 관한 이야기를 전달하자.

사진 탐구:
사진에 기록하기

통합을 위한 과정의 한 부분으로, 당신의 사진들을 살펴보고 당신에게 진정으로 이야기를 건네는 것들을 찾아보자. 이 책에서 내내 작업한 대로 공명이나 불협화음의 느낌이 강하게 드는 사진들이다. 아직 더 드러낼 것이 있다고 여겨지는 이미지를 선정하라. 그중 일부를 일반 복사지에 인쇄하라(컬러나 흑백 프린터를 사용할 수 있다. 흑백 인쇄에는 대비가 강한 이미지가 어울린다).

컬러 펜(특히 젤 펜이 좋다)으로 당신의 이미지에 직접 글을 쓰는 시간을 보내라. 이미지에 존재하는 대상의 윤곽을 따라 작성하거나 바로 그 위에 겹쳐 적을 수 있다. 당신이 어떻게 이끌리는지 지켜보자. 이 사진 탐구에서 지나온 여정을 반추하고 그 이미지들이 당신의 삶에서 어떻게 나아갈 것을 권하는지 귀기울이는 시간이 되게 하라. 10~15분 동안 그 각각에 대해 그저 무엇이든 떠오르는 것을 편집하거나 판단하지 않고 쓰는 '자유 글쓰기'를 시작하라. 이를 시작하는 방법 중

하나는, 그 이미지가 신이 누구인지에 관해 무엇을 말하는지 묻고 대화하는 것이다. 이것을 매일 하나 또는 두 개의 이미지를 통해 시도하고 당신이 인지한 것 또는 발견한 것을 확인하라.

생각해볼 문제

- 신에 대한 이미지가 당신에게 너무 작아진 장소는 어디인가? 당신에게 그 이미지를 넓히는 초대는 어디에서 오는가?

- 신이 어떻게 세상에 존재하는가에 관해 무엇을 알고 깨닫도록 초대받았는가? 무엇이 경이로운가?

- 이 작업을 일상생활에서 어떻게 추진하는가? 그것이 당신이 보는 방식에 어떤 영향을 미쳤는가?

맺음말

믿음으로 세상을 보고 아름다움을 영혼으로 느끼는 훈련으로 사진을 익힐 때, 카메라는 신성한 존재와 우리를 둘러싼 세상의 표면적 현실 아래를 더 깊이 뚜렷하게 진정으로 보는 능력을 개발하는 도구가 된다.

내 바람은 당신이 사진 언어를 탐구함으로써 신에 대한 인식과 자기만의 경험으로 빠져드는 새로운 입구를 개발했으면 하는 것이다. 그림자와 빛, 프레이밍, 색, 반사, 거울 모두 어떻게 마음의 눈으로 자신과 신을 바라보는 데 접근할 수 있는가를 이해하는 방법을 암시한다.

믿음으로 세상을 보고 아름다움을 영혼으로 느끼는 훈련을 하려면, 생각하고 분석하고 생산하는 일에 대한 일상적 친화력을 키워야 한다. 또 계획보다는 신비와 발현에 가까우며 더욱 직관적인 존재 방식에 스스로 몸을 맡겨야 한다. 삶의 방향을 통제하려 하는 것보다 그 흐름을 따르는 것이다. 우리가 보

아야 한다고 생각하는 기대를 내려놓고 거기에 실제로 무엇이 있는지를 알아본다. 자신의 머리로 상상할 수 있는 것보다 훨씬 더 광대한 근원과 스스로 동조해야 한다. 머튼은 그것을 '실재의 직접적 직관'이라고 표현했다.

믿음으로 세상을 보고 아름다움을 영혼으로 느끼는 훈련으로서의 사진은 마음의 눈으로 보는 수행을 뜻한다. 수행은 모든 습관을 개발하는 열쇠이다. 또한 계속 참여한다는 평생의 약속이다. 인식은 예술과 기도 양쪽에서 핵심이 된다. 궁극적 수행은 이런 시각을 세상과의 일상적 교류에 가져오는 것이다.

순간을 '포착'하려고 언제나 카메라에 손을 뻗는 자신의 모습을 알아차릴 때, 카메라는 잠시 내려놓고 다시 '그저 신성하게 바라보는' 수행으로 돌아가도록 하자.

당신의 시각이 더 뚜렷해지기를, 당신의 마음이 더 자유로워지기를,
당신의 마음의 눈이 언제나 세상의 새로움을 드러내기를.

이것은 사진이 아니다

이것은 맑고 부드러운 9월 햇빛 속에 바라보는 꽃이다.
이것은 나의 감각을 채우는 라벤더 향기이다.
이것은 세차게 흘러가는 강물 소리, 풀잎 속 벌들의
미친 듯한 윙윙거림이다.
이것은 근무시간 이전의 지구 시간이다.
이것은 은밀한 시간이다.
이것은 나만의 시간이다.
이것은 모두 사라지는 시간이며 그 밖에는 아무것도
중요하지 않다.
이것은 가장 부드럽고 상쾌한 9월 아침에 꽃잎 위에
떨어지는 빛이다.

이것은 침묵이다.

이것은 모두 꽃에 대한 사랑, 꽃으로부터의 사랑이다.

이것은 생각을 넘어 존재하는 것이다.

이것은 판단을 넘어 사랑하는 것이다.

이것은 사진이 아니다.

이것은 나의 수행이다.

이것은 나의 구원이다.

이것은 나의 사랑 노래이다.

이것은 나의 수행, 나의 기도이다.

— 조애나 패터슨Joanna Paterson[1]

감사의 말

내가 쓴 모든 책이 그렇듯이 결실을 보기까지 참여한 소중한 사람들이 있다. 먼저 사랑과 격려로 매 순간 나를 돕는 소중한 남편 존이다. 어린 손녀가 사진 예술을 탐구하도록 격려하고 그렇게 하기 위한 도구를 주신 할아버지께 감사드린다. 이 책의 온라인 수업에 참여해 열정적이고 수용적인 관객이 되어 아이디어를 키우는 데 도움이 되는 피드백을 준 학생들에게 깊은 감사를 보낸다. 속세에서 관상 시각을 기르도록 나를 지원하는 내 수도원 공동체, 성 플래시드 수도원의 수녀님들, 동료 조수사들에게 감사드린다. 언제나처럼 이 책이 출판되도록 도와준 밥 해머, 릴 코팬을 비롯해 감수성 풍부하고 열정적인 아베마리아 출판사의 편집자들에게도.

주

1. 마음의 눈으로 보기

1. Origen, guoted in Steven T. Katz, ed. *Mysticism and Sacred Scripture* (Oxford: Oxford University Press, 2000), 132쪽.

2. St. Theophan the Recluse, guoted in Jean-Yves Leloup's *Being Still: Reflections on an Ancient Mystical Tradition*, trans. and ed. M. S. Laird (Leominster, UK: Gracewing, 2003), 124~125쪽에서 인용.

3. Kallistos Ware, "How Do We Enter the Heart?" in *Paths to the Heart: Sufism and the Christian East*, ed. James S. Cutsinger, 2~23쪽. (Bloomington, IN: World Wisdom, 2002), 9쪽.

4. 위의 책, 8쪽.

5. Cynthia Bourgeault, *The Wisdom Way of Knowing: Reclaiming an Ancient Tradition to Awaken the Heart* (San Francisco: Jossey-Bass, 2003), 84~85쪽.

6. Richard Rohr, *The Naked Now: Learning to See as the Mystics See* (New York: Crossroad Publishing, 2009), 27쪽.

7. 위의 책, 28쪽.

8. Susan Songtag, *On Photography* (New York: Picador, 2001), 9쪽.

9. Thomas Merton, *The Road to Joy: The Letters of Thomas Merton to New and Old Friends*, selected and ed. Robert E. Daggy (San Diego: Harcourt Brace Jovanovich, 1993), March 29, 1968.

10. Thomas Merton, *A Year with Thomas Merton: Daily Meditations from His Journals*,

selected and ed. Jonathan Montaldo (San Francisco: HarperSanFrancisco, 2004), 17쪽. (January 12 and 19, 1962).

2. 시각을 기르는 수행과 도구

1. Henry Miller, *Henry Miller on Writing* (New York: New Directions, 1964), 37쪽.
2. Linda Gordon, *Dorothea Lange: A Life Beyond Limits* (New York: W.W. Norton & Company, Inc., 2010), 18쪽.

3. 빛과 그림자의 춤

1. Henri J. M. Nouwen, *Thomas Merton: Contemplative Critic* (New York: Triumph Books, 1991).
2. Thomas Del Prete, *Thomas Merton and the Education of the Whole Person* (Birmingham, AL: Religious Education Press, 1990), 66쪽.
3. Jalal al-Din Rumi, "Enough Words?" in *The Essential Rumi, New Expanded Edition*, trans. Coleman Barks and John Moyne (New York: HarperCollins Publishers, Inc., 2004), 20쪽.
4. David Richo, *Shadow Dance* (Boston: Shambhala Publications, Inc., 1999), 3~5쪽.
5. Gregory Mayers, *Listen to the Desert: Secrets of Spiritual Maturity from the Desert Fathers and Mothers* (Liguori, MO: Triumph Books, 1996), 88~89쪽.
6. Leonard Koren, *Wabi-Sabi for Artists, Designers, Poets & Philosophers* (Point Reyes, CA: Imperfect Publishing, 2008), 7쪽.

4. 무엇이 숨겨지고 무엇이 드러나는가?

1. Frederick Buechner, *Now and Then: A Memoir of Vocation* (New York: HarperOne, 1991), 87쪽.

2. Mary Oliver, *New and Selected Poems, Volume One* (Boston: Beacon Press, 2005), 10쪽.

5. 색의 상징적 의미

1. Oliver Davies and Thomas O'Loughlin, *Celtic Spirituality* (New York: Paulist Press, 1999), 370쪽.

6. 무엇이 비치는가?

1. Carole Satyamurti, "Reflections" in *Stitching the Dark: New & Selected Poems* (Highgreen, England: Bloodaxe Books, 2005), 132쪽.

2. Rumi, *The Sufi Path of Love: The Spiritual Teachings of Rumi*, trans. William C. Chittick (Albany: State University of New York Press, 1983), 162쪽.

3. Teresa of Avila, *The Book of Her Life*, ed. Kieran Kavanaugh and Otilio Rodriguez (Indianapolis: Hackett, 2008), 304쪽.

4. Mechthild of Magdeburg, *Selections from The Flowing Light of the Godhead*, trans. Elizabeth A. Andersen (Cambridge, UK: D. S. Brewer, 2003), 29쪽.

7. 우리 안에서 신성함을 발견하기

1. Thomas Merton, *The Inner Experience: Notes on Contemplation*, ed. William H. Shannon (San Francisco: HarperSanFrancisco, 2003), 112쪽.

2. Christine Valters Paintner and Betsey Beckman, *Awakening the Creative Spirit: Bringing the Arts to Spiritual Direction* (New York: More-house Publishing, 2010)에 있는 '명상'을 개작.

8. 모든 곳에서 신성함을 보기

1. David G. R. Keller, *Oasis of Wisdom: The Worlds of the Desert Fathers and Mothers* (Collegeville, MN: Liturgical Press, 2005), 84쪽.

맺음말

1. Joanna Paterson, "This Is Not Photography", www.joannapaterson.co.uk/this-is-not-photography/에 2012년 9월 12일에 게시.

참고 도서

Catherine Anderson, *The Creative Photographer*

Chase Jarvis, *The Best Camera Is the One That's with You: iPhone Photography*

Claire Craig, *Exploring the Self through Photography*

Deba Prasad Patnaik (ed.), *Geography of Holiness: The Photography of Thomas Merton*

Freeman Patterson, *Photography and the Art of Seeing*

Graham Ramsey and Holly Sweet, *A Creative Guide to Exploring Your Life: Self-Reflection Using Photography, Art, and Writing*

Howard Zehr, *The Little Book of Contemplative Photography*

J. Brent Bill, *Mind the Light: Learning to See with Spiritual Eyes*

Jan Phillips, *God Is at Eye Level*

Judy Weiser, *Phototherapy Techniques: Exploring the Secrets of Personal Snapshots and Photo Albums*

Liz Lamoreaux, *Inner Excavation: Exploring Yourself through Photography, Poetry, and Mixed Media*

the Shutter Sisters, *Expressive Photography: The Shutter Sisters Guide to Shooting from the Heart*

Wayne Rowe, *Zen and the Magic of Photography*

북노마드